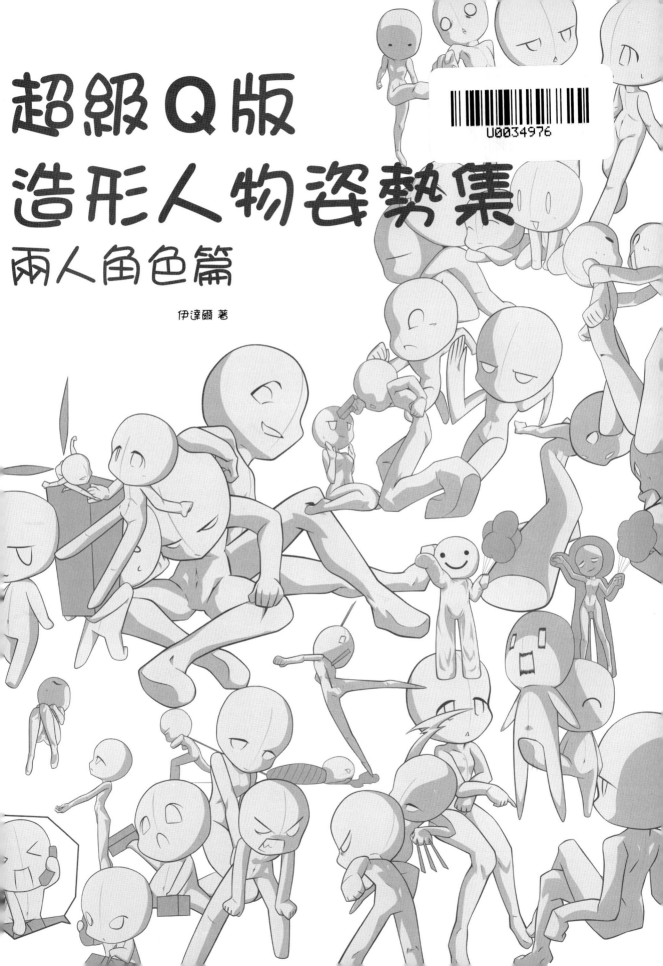

超級Q版
造形人物姿勢集
兩人角色篇

伊達爾 著

目次

第2章　兩人角色的打鬥動作

第3章　戀愛中的兩人角色

目次

第 4 章　兩人角色的招牌姿勢・身高差距大的人物姿勢

附屬 CD－ROM 的使用方式

本書所刊載的Q版造形人物姿勢都以 jpg 的格式完整收錄在內。Windows 或 Mac 作業系統都能夠使用。請將 CD－ROM 放入相對應的驅動裝置使用。

Windows

「開始」→「我的電腦」→雙點擊「CD－ROM 光碟機」或是「DVD－ROM 光碟機」圖示。

Mac

將 CD－ROM 插入電腦，雙點擊桌面上出現的圓盤狀圖示即可。

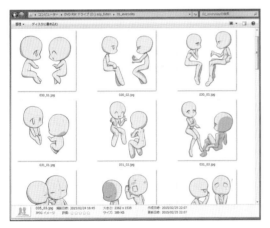

所有的姿勢圖檔都放在「sdp__futari」資料夾中。請選擇喜歡的姿勢來參考。圖檔與本書不同，人物造形上面都以藍色線條清楚標示出正中線（身體中心的線條）。請作為角色設計時的參考使用。

使用「paint tool SAL」或「Photoshop」開啟姿勢圖檔作為底圖，再開啟新圖層重疊於上，試著描繪自己喜歡的角色吧。將原始圖層的不透明度調整為 25～50%左右比較方便作畫。

使用授權範圍

本書及 CD－ROM 收錄的所有 Q 版造形人物姿勢的擷圖都可以自由透寫複製。購買本書的讀者，可以透寫、加工、自由使用，不會產生著作權費用或二次使用費。也不需要表記版權所有人。但人物姿勢圖檔的著作權歸屬於本書執筆的作者所有。

這樣的使用 OK

在本書所刊載的人物姿勢擷圖上描圖（透寫）。加上衣服、頭髮，描繪自創的插畫。將描繪完成的插圖在網路上公開。

將 CD－ROM 收錄的人物姿勢擷圖當作底圖，以電腦繪圖製作自創的插畫。將繪製完成的插畫刊載於同人誌，或是在網路上公開。

參考本書或 CD－ROM 收錄的人物姿勢擷圖，製作商業漫畫的原稿，或製作刊載於商業雜誌上的插畫。

禁止事項

禁止複製、散布、轉讓、轉賣 CD－ROM 收錄的資料（也請不要加工再製後轉賣）。禁止以 CD－ROM 的人物姿勢擷圖為主角的商品販售。請勿透寫複製作品範例插畫（折頁與專欄的插畫）。

這樣的使用 NG

將 CD－ROM 複製後送給朋友。
將 CD－ROM 的資料複製後上傳到網路。
將 CD－ROM 複製後免費散布，或是有償販賣。
非使用人物姿勢擷圖，而是將作品範例描圖（透寫）後在網路上公開。
直接將人物姿勢擷圖印刷後作成商品販售。

預先告知事項

本書刊載的人物姿勢，描繪時以外形帥氣美觀為優先。包含電影及動畫虛構場景中登場之特有的操作武器姿勢、或是特有的體育運動姿勢。可能與實際的武器操作方式，或是與符合體育規則的姿勢有相異之處。

序言
一起來思考兩人角色的姿勢！

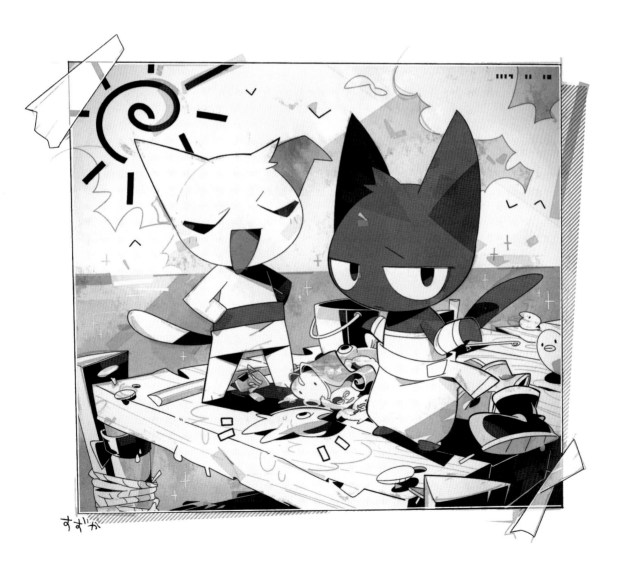

すずか

以 Q 版造形描繪兩人角色

描繪「兩人角色」的互動真的很有趣！

低頭身的Q版人物，就算只描繪單一角色也很可愛。如果試著去描繪「兩人角色」的話，還可以拓展出充滿樂趣的豐富世界。

正在閱讀本書的你，想要描繪怎麼樣的「兩人角色」呢？感情深厚的朋友？互相競爭的對手？還是戀愛中的情侶呢…？就讓我們一同研究如何描繪出極富故事性的「兩人角色」吧。

描繪「兩人角色」就能創造出故事劇情！

這裏有一個將手舉高的角色（圖①）。我們試著再畫上另一個角色（圖②）。整個畫面看起來應該就像是「一個角色在呼喚另一個角色」。

當我們在描繪兩人角色時，同時也是一方（或者是雙方）的角色對對方做出了某個行動。而這個互動關係，就能創造出各種故事劇情。

圖①

圖②

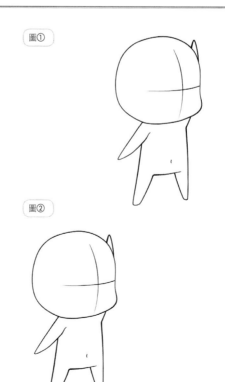

隨著對方角色的不同描繪方式，人物姿勢的意義也會改變。

　　這次讓我們看看圖③。左邊的角色姿勢雖然和圖②相同，但整個場景看起來是否完全不一樣了呢？左邊的角色舉手不是為了要呼喚對方，而是高興地舉起手來和對方擊掌。

　　圖④又是怎麼樣的情形呢？這次的舉手看起來就像是在表達勝利的喜悅吧。隨著對方角色的不同描繪方式，人物姿勢的意義也會改變。

圖③

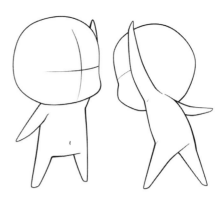

圖④

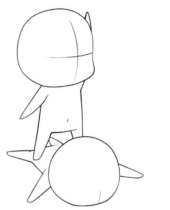

想像著各種不同的場景來進行描繪吧！

　　圖⑤感覺像是一方角色正在威脅另一方角色。彼此之間的距離靠近，可以強烈感受到被壓制的感覺吧。圖⑥則是一方角色為了不讓對方察覺而在身後跟隨。雙方的距離很遠，給人偷偷摸摸的感覺。要怎麼樣描繪才能傳達出兩人之間的關係，就讓我們想像著各種不同的場景來進行描繪吧。

圖⑤

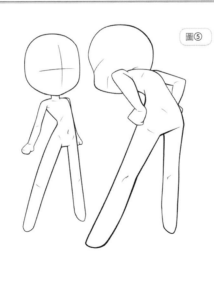

圖⑥

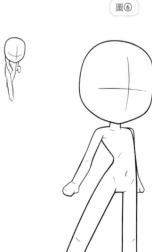

首先要掌握 Q 版造形人物的構造

Q 版造形人物要以 部位來掌握

在描繪兩人角色的場景之前，首先要從掌握 Q 版造形人物的構造開始。如果將角色的身體像美術用品店販賣的素描用人偶一樣，分解成部位的話，就如同右圖，可以分成好幾個不同的部位。

一開始就要想像角色的全身，難免會有「好像很難描繪的樣子！」的心情…。如果分成一個個不同的部位，那就比較單純了。先讓我們從部位的描繪開始吧。

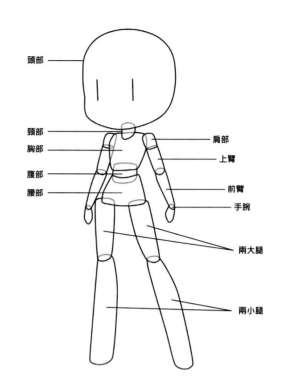

頭部

頸部
胸部
腹部
腰部

肩部
上臂
前臂
手腕

兩大腿

兩小腿

將各部位組合起來 就形成各種姿勢

先試著練習描繪在不同角度下的各種圓筒狀部位。練習好後，就可以試著將圓形或圓筒組合起來，形成角色的姿勢（圖①）。

只要再針對各部位組合起來的姿勢進行細節的描寫，就能夠完成一幅帥氣的 Q 版造形人物（圖②）。

圖①

圖②

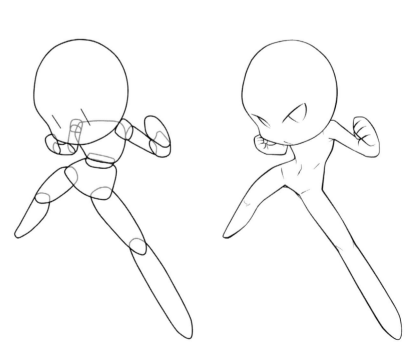

熟練之後，即可嘗試
複雜的部位

　　熟練之後，即可試著挑戰描繪
細節更為複雜的Q版造形人物。比
方說，手臂的部位不單純只是圓柱
形，而是要畫成略為扁平形狀，營
造出真實感（圖③）。練習描繪像
這樣的部位在不同角度下觀察到的
形狀，直到熟練為止。

　　看起來很困難的Q版造形人
物，基本上也只是「各部位的組
合」罷了。只要畫得出部位，就一
定可以畫得出全身。

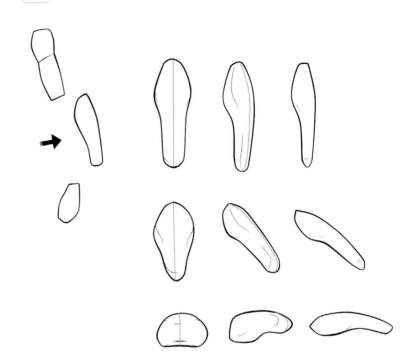

圖③

也可以畫得
更有真實感！

　　這是將上圖姿勢以稍微複雜的
部位組合後的範例（圖④）。以此
為基礎，將連接部分不要的線條消
去。這麼一來，就能夠描繪出雖然
是Q版造形人物，但確非常有說服
力，更有真實感的角色（圖⑤）。

　　在手肘或膝蓋的關節、肋骨或
骨盆的頂點，這些「骨骼凸出的位
置」輕輕地描上一道線條的話，更
能營造出立體感。

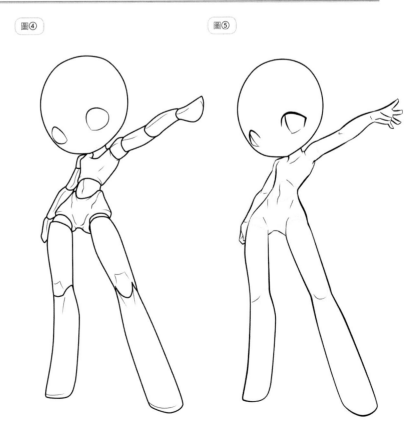

圖④　　　　　圖⑤

不同頭身 Q 版造形人物

頭身不同的比較

讓我們比較一下 2 頭身、3 頭身、4 頭身的素體比例。本書中所謂的 1 頭身是以包含髮量在內的頭部為計算基準。

4 頭身

偏向寫實風格的作品也可使用纖長的身形。

3 頭身

適用於全方位作品，比例恰好的身形。

2 頭身

非常適合大頭娃娃或是用於搞笑橋段。

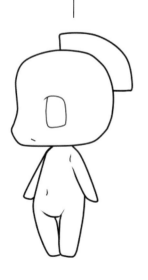

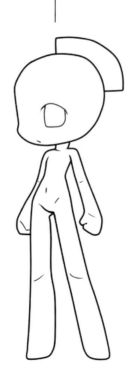

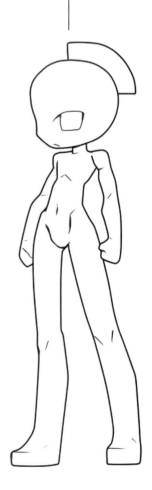

2 頭身

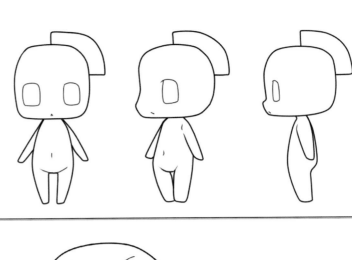

曲線圓潤、造形可愛的 2 頭身素體。描繪時與其是想像成橡膠人偶，不如想像成低反發枕頭的材質比較容易掌握。

頭部極大而手腳都很短，這樣的身形很難擺出想要的姿勢。特別是描繪兩人角色身體有接觸的姿勢時「頭部都撞在一起沒法畫！」「手碰觸不到對方！」，像這樣的煩惱應該不在少數吧。

這個時候，可以將其想像成「視覺陷阱圖」來描繪。比方說彎曲手臂時，無視於關節的厚度，或將腹部縮小彎折，正因為是接近平面的人物角色，所以才能活用「視覺陷阱圖」這種描繪方式，各位可以去試著去摸索看看。

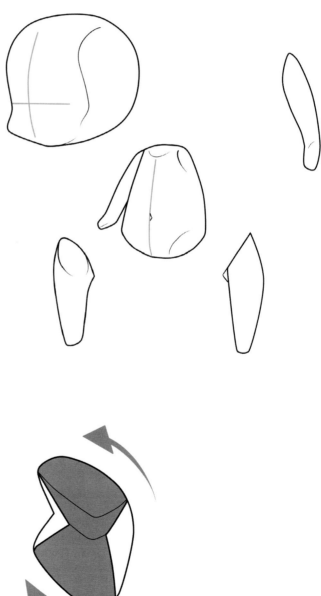

3 頭身

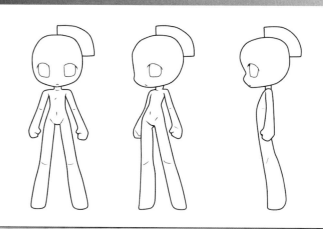

　　和 2 頭身相較之下，3 頭身稍微容易擺出想要的姿勢。可以加上頭部，軀體也能夠分為上下兩部分。

　　本書為了能夠讓各部位的朝向及構造更加明顯易懂，描繪時加上了某種程度的骨骼表現。然而實際在描繪插畫時，也可以將之省略簡化（圖B）。

　　描繪手部時，以手掌為基底，讓試管形狀般的手指立於其上，然後再將內側不要的線條消去，這樣就能輕易描繪完成（圖C）。

圖A

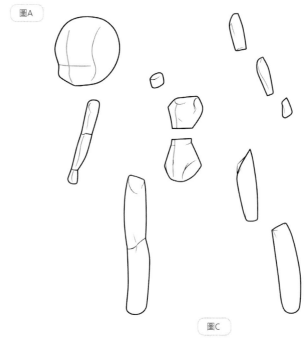

圖B

圖C

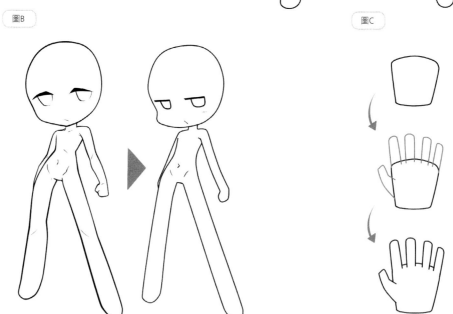

4 頭身

除了可愛的造形外，4 頭身也能夠擺出酷勁十足的帥氣姿勢。身軀分為 3 個部位，肩膀和大腿根部也與身軀部位分開。各部位的組成更為接近真實的人體。

每個部位的形狀都比較複雜，雖然Q版造形的感覺不太明顯，不過這樣反而更能夠去做出不同風格的調整。比方說將男女骨骼的形狀分別描繪，有的角色可以更加強調胸膛曲線，進一步凸顯出男女體格上的差異。

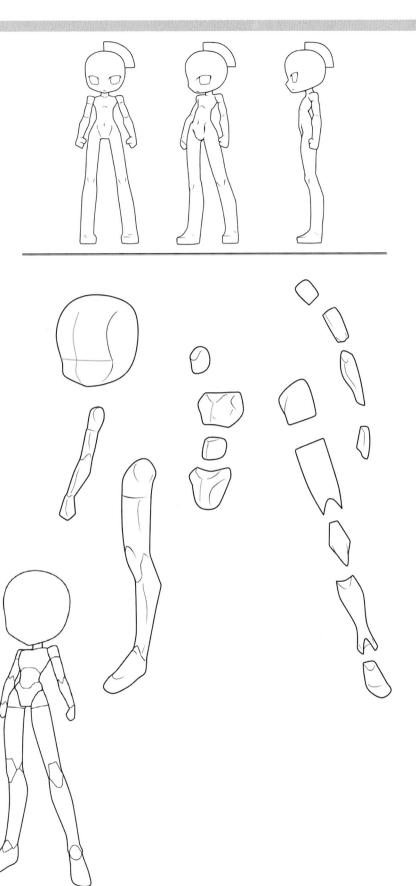

真實造形　　　　　Q版造形

男女的不同描繪方式

在戀愛場景中，會出現需要以不同描繪方式呈現男女的構圖。那麼Q版造形人物要如何區隔男女的不同描繪方式呢？

如果是 3～4 頭身的素體，可以加入實際人體的特徵來呈現。比方說，男性的身軀較多肌肉發達的直線。女性的身軀則以柔軟的曲線來描繪。其他還可以強調肌肉的隆起來表現男性氣概，或是以柔韌的輪廓來表現女性的一面。

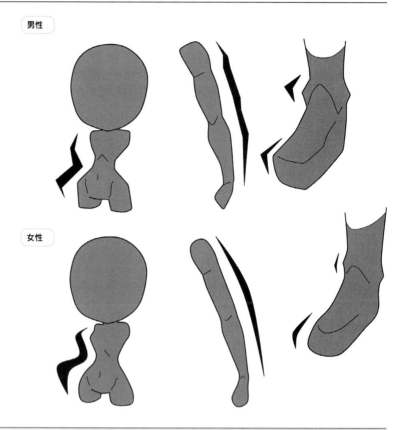

男性

女性

以姿勢來表現男性或女性特質時⋯

　　男性⋯外擴
　　女性⋯內收

只要意識到這一點就可以了。如圖①，以圓柱示意的手腳向外擴，看起來就給人男性的印象。如圖②，手腳向內收的話，則給人女性的印象。

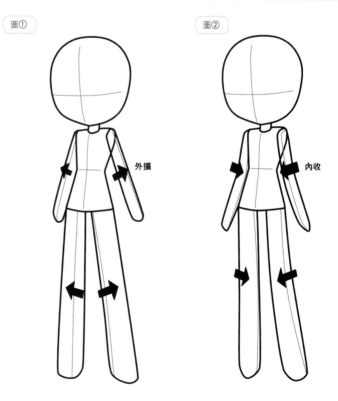

圖①

圖②

外擴

內收

也可以藉由文化與習慣的姿勢，來表現出男性或是女性的一面。

如圖③，盤腿而坐在日本自古就是「男性專有的坐姿」。而圖④這樣併膝跪地的坐姿則是女性的坐姿。如果再加上前頁提到的外擴與內收原則，就能更加強調男女之間的差異。

如果反向利用這樣的描寫原則，還可以呈現出「明明是男性，動作卻像女性的角色」或是「明明是女性，感覺起來卻不輸男性的角色」。

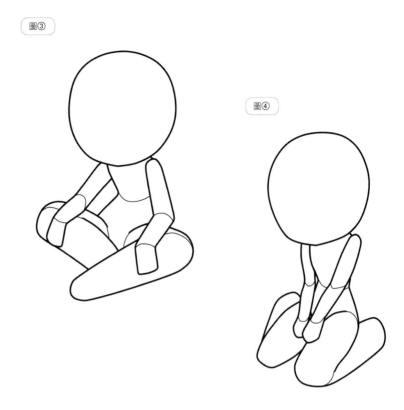

圖③

圖④

低頭身的素體，不容易藉由體形特徵來表現出男性或女性氣質。外擴、內收的表現手法也有其限度。

既然如此，繪製低頭身的女性角色時，輪廓就以「數字 3」的曲線來描繪即可。如此一來，姿勢自然會呈現「圓潤感」，表現出女性的特質。請務必嘗試看看。

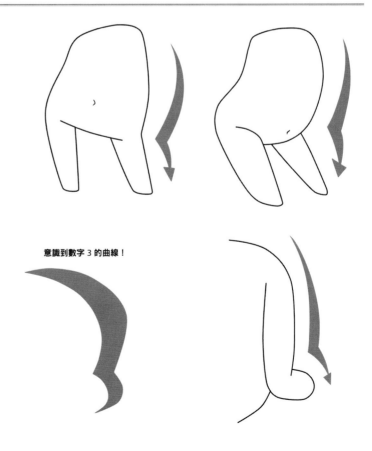

意識到數字 3 的曲線！

透過「距離」與「視線」來表達兩人之間的關係

不同的距離與視線
會營造出不同的印象！

　　兩人角色之間的關係，依不同的距離與視線，營造出來的表現相當廣泛。請參考右圖。

　　A給人相親相愛的情侶之間互動「親密」的印象。B則給人兩人相愛卻無法坦率表達心意「錯失對方」的印象。C是兩人邂逅時「互相意識到對方」的印象。D則是表現出兩人之間的關係或心情漸行漸遠「別離」的印象。

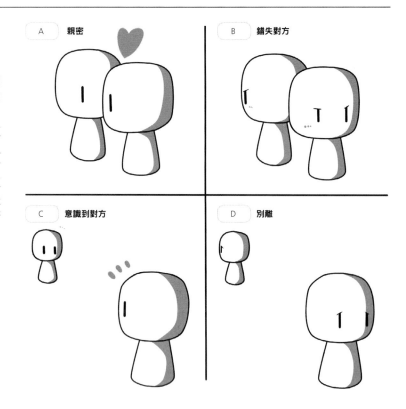

藉由距離和視線來表現
充滿戲劇性的場景

　　圖①雖然背對對方，但視線卻是互相朝向對方。表現出兩人心意雖然無法同調，但卻不禁想要進一步了解對方的矛盾關係。

　　圖②兩人的身體與視線雖然朝向不同方向，但因為距離很近，所以關係也許還有修復的可能性。圖③的兩人距離極遠，看起來不容易修復關係。然而其中一方似乎仍對另一方保有留戀。依據不同的距離與視線的描繪方式，就能營造出各種充滿戲劇性的場景。

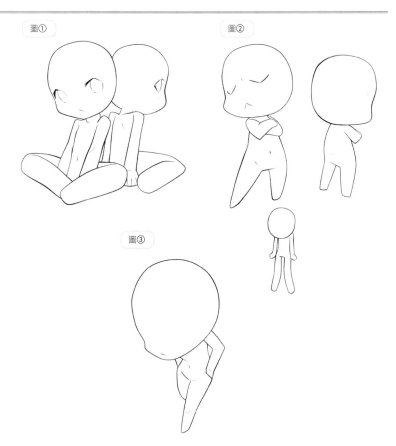

相同的姿勢，也會因為
關係的不同而有所變化

就算擺出相同的姿勢，也會因
為兩人之間的關係不同，視線與姿
勢會有所變化。比方說圖④是將對
方扛在肩上的姿勢。圖⑤這種感情
融洽的搭擋，和圖⑥這樣正在吵架
的搭擋做出這個姿勢時，各自會產
生什麼樣的變化呢？

圖④

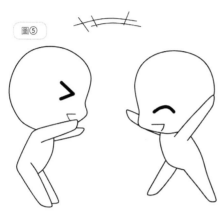

圖⑤

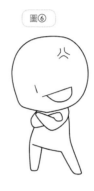

圖⑥

感情融洽的這組搭擋，視線會
朝向對方，一邊將對方扛在肩上一
邊玩得很開心（圖⑦）。另一方
面，如果是正在吵架的這組搭擋，
被壓在下面的那方肯定會顯露出不
悅的表情。想必下一刻就要發怒，
將對方摔出去，拉開彼此的距離吧
（圖⑧）。只要能夠清楚想像兩人
之間的關係與心情，也就容易掌握
兩人之間的視線與姿勢的變化。

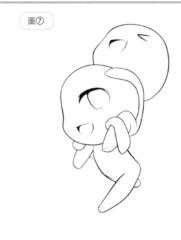

圖⑦

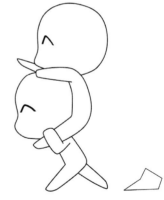

圖⑧

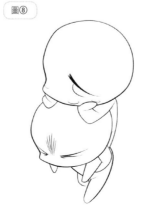

試著描繪各種不同的「兩人角色」！

▌意氣投合的兩人角色
▌心中有所隔閡的兩人角色

　　當兩人視線朝向相同方向時，畫面呈現出「兩人是意氣投合的夥伴」的氣氛（圖①）。反過來說，當兩人視線沒有相交時，呈現的就是兩人心中有所隔閡的氣氛。如果以傾斜的構圖來描繪的話，更能強調出雙方情緒中的不穩定感覺（圖②）。

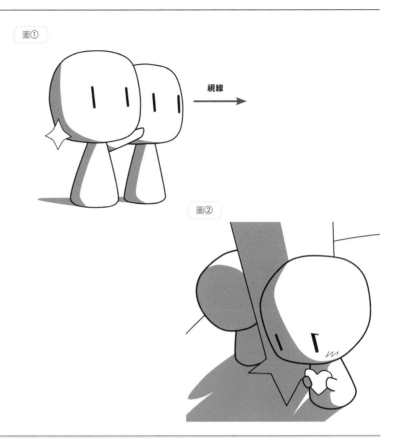

圖①

視線

圖②

▌活潑好動的孩子和
▌沉著冷靜的大人

　　除了年齡相近的兩人角色外，也試著去描繪歲數有段距離的兩人角色吧。大人擺出沉穩的姿勢，而孩子則採取充滿動感的姿勢，就形成「沉著冷靜的大人和活潑好動的孩子」這樣的印象（圖③）。反過來說，如果描繪出靜不下來的大人和沉著冷靜的孩子，這樣充滿戲劇感的安排也挺有趣的（圖④）。

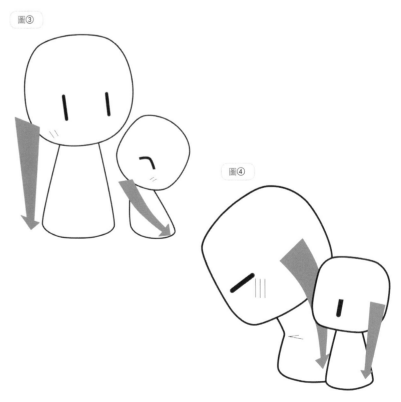

圖③

圖④

強勢的小個子角色、軟弱的大個子角色

圖⑤

身形雖小但個性強勢的角色，與身形高大但個性軟弱的角色，這兩人的組合既特別又有意思。個性強勢的角色要擺出英勇的姿勢，而個性軟弱的角色則擺出膽怯的姿勢，強調出各自的性格（圖⑤）。

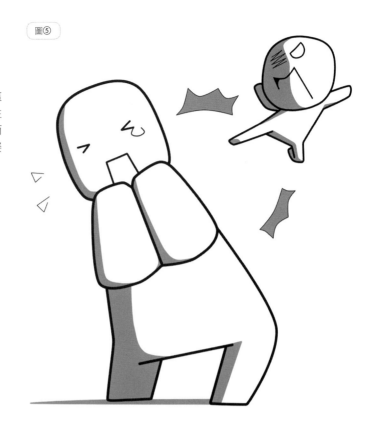

充滿個性的「兩人角色」實例

這是內心同樣感到「興奮激動」的兩人角色。可以是吊在手臂下玩耍的孩子，也可以是在旁守護的大人。個性強勢的小個子角色、與看似個性輕浮的高個角色、身高差距大的兩人搭擋等等…。請試著想像各種不同的搭擋模式來描繪看看。

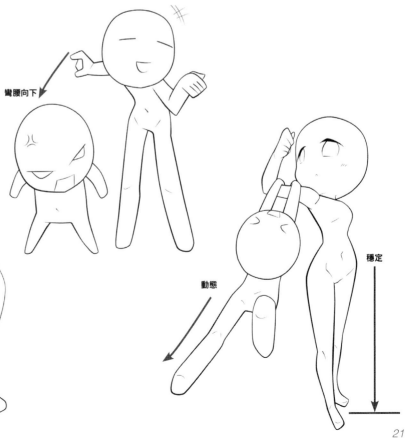

彎腰向下

動態

穩定

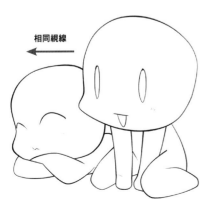

相同視線

在畫面上配置兩人角色位置的訣竅

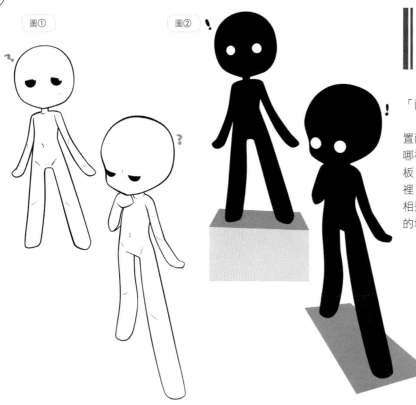

圖① 圖②

如果只是憑感覺描繪兩人根本沒有站在同樣的地面上！

接下來讓我們實際描繪看看「兩人角色」的場景吧。

圖①是在一張紙上只憑感覺配置兩人角色的範例。看起來總覺得哪裡不對勁吧。如果在腳下畫上地板，就會發現不對勁的感覺來自哪裡（圖②）。兩人角色分別站在不相連的地板上，根本沒有站在相同的地面上。

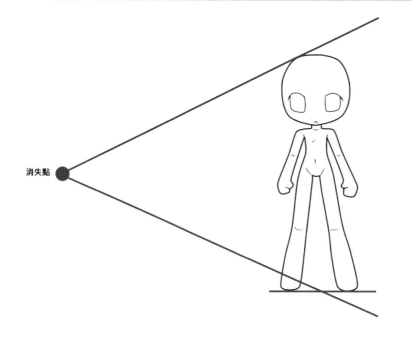

消失點

利用簡單的「遠近法」來決定站的位置

描繪站得遠的人物，或是靠近面前的人物所使用的手法稱為「遠近法」。這裏為各位介紹最簡單的「一點透視圖技法」。

物體的位置愈遠看起來就愈小，在畫面上定出一個物體小到消失看不見的點（消失點），由這個點朝向角色的頭部和腳底各畫一條直線。

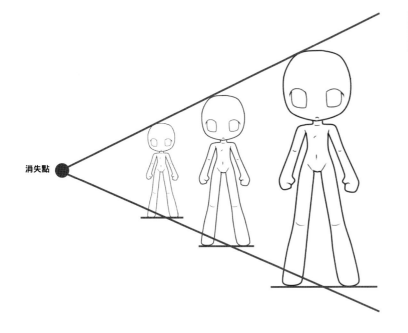

▌將人物角色
▌配置在線的內側

　　假設後方站著身高相同的人物角色，就沿著這條線配置在畫面上。結果就如同左圖，可以營造出站在相同地面上的遠近感。

消失點

▌也有不使用遠近法的
▌簡易描繪方式

　　如果覺得遠近法太複雜難懂的話，只要掌握「眼前的角色大，後方的角色小」這樣的感覺去描繪也可以。雖然這個方法不適合背景講究細節的畫面，但對於Q版造形人物的搞笑橋段來說，是可以輕鬆描繪又能夠營造畫面張力的手法。

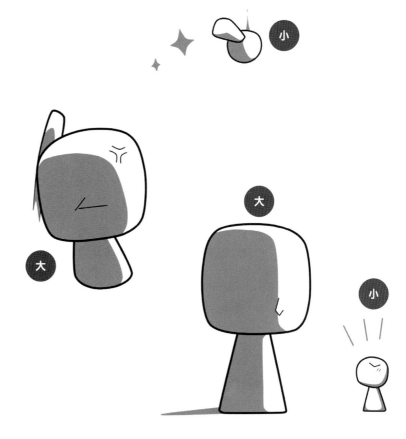

小

大

大

小

進一步強化構圖與光源照明！

▋不畫出全身，用「畫面裁切」來表現亦可

　　本書作為姿勢集，基本上收錄的所有角色都是全身圖。但在漫畫的分格或是應用於插畫時，請務必試著考量「構圖」並以畫面裁切的方式呈現看看。

　　圖①是兩人決鬥的構圖，強調的部位在畫面前方的角色的右腳上，彼此的臉部就顯得較不起眼。如果想要將焦點放在角色的情感變化上的話，那就把鏡頭一口氣拉近（圖②）。如此能夠得出印象更為深刻的場景。

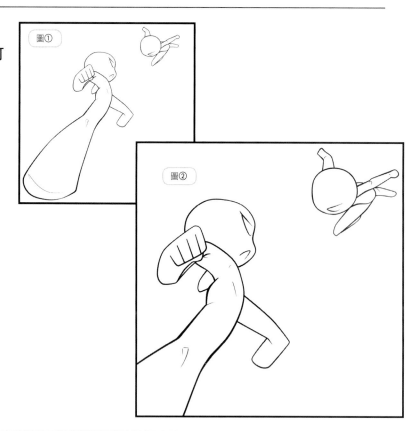

圖①

圖②

▋將鏡頭一口氣「向後拉遠」也很有意思

　　與上面的範例相反，也有將鏡頭遠離人物的呈現方式。如圖③兩人不斷地在空中進行戰鬥。相信心裏面一定浮現出兩人互相咻～咻～地四處飛翔的景象吧。

　　反過來說，像圖④這樣相互倚靠的兩人，以遠鏡頭呈現的話會是什麼樣的感覺呢？畫面可以營造出兩人孤立無助的氣氛，也可以用來說明周遭環境的情況。

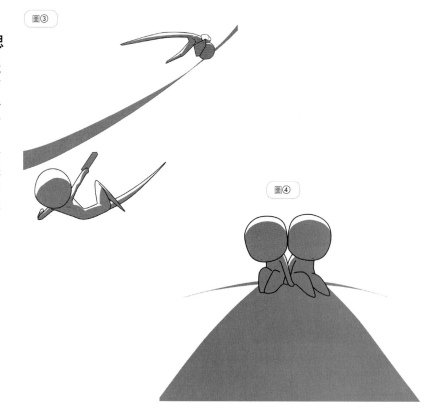

圖③

圖④

傳達出兩人之間「對照關係」的構圖

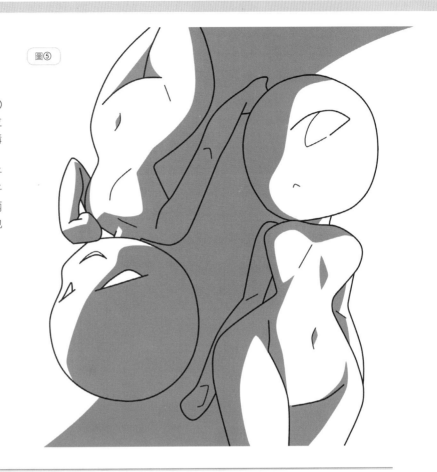

圖⑤

月亮和太陽,光與影…。圖⑤是將兩人角色配置成上下顛倒的位置,形成兩人之間對照關係的構圖。

基本上在同一個畫面要將影子的方向統一,但在這個範例中影子的方向並不一致。為了要強調出兩人的對照關係,改變影子的方向也是營造氣氛的手法之一。

讓觀眾產生「不安感」的構圖

將人物角色傾斜配置的構圖,除了可以傳達出「兩人關係」的不穩固之外,也可以用於表現出人物角色自身的不安感。

圖⑥可以看出被跟蹤的角色顯得很不安,但如果如圖⑦般將構圖傾斜的話,更容易將角色的不安感傳達給觀眾。

圖⑦

圖⑥

注意光源的位置
使影子的方向一致

　　決定好角色的配置之後，接下來也請注意影子的方向。

　　先設定光源是由哪個方向照射過來，光源確定後，就能使兩人角色的影子方向有一致性。拿兩個人偶公仔排列看看，觀察在實際的光源下影子會出現怎麼樣的變化也是一個好方法。

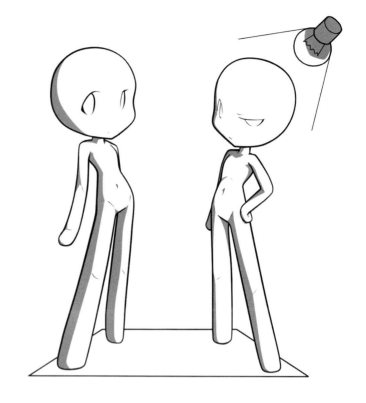

改變光源的方向
利用影子營造出不同印象

　　將光源設定在何處？形成什麼樣的影子？營造出來的氣氛會有很大的不同。光源由正面照射過來的A感覺氣氛中立。由側面照射過來的B會形成強烈的對比，給人充滿戲劇性的印象。由後方照射過來的C的臉部形成陰影，感覺很落寞，而光線由下方照射的D則呈現出恐怖的氣氛。

　　透過影子可以表現出哀愁，也可以表現出如怪談般的印象。請各位嘗試看看各種獨特的表現手法吧。

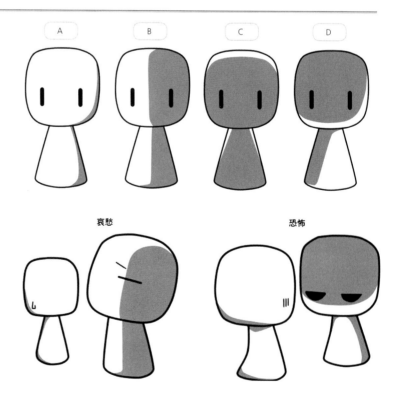

第1章
兩人角色的日常生活

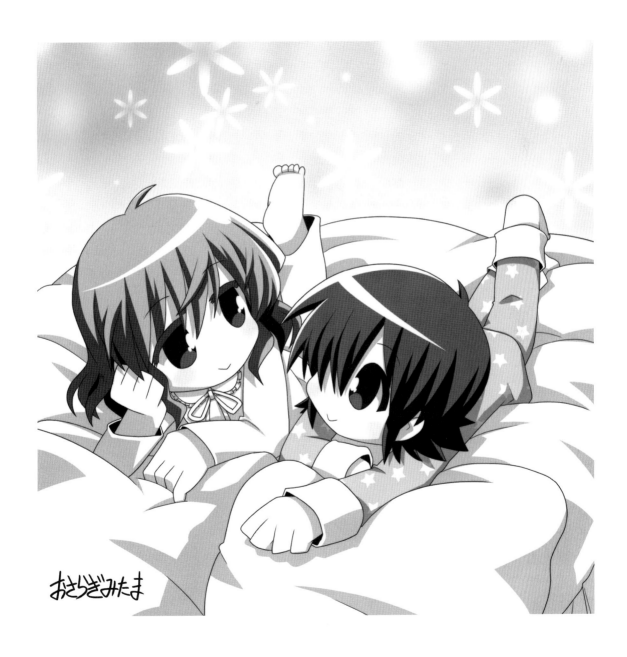

解說　描繪日常生活場景的重點

首先，心中要想像打算描繪的場景！

　　想要描繪的角色是位在什麼樣的地方呢？時間是白天？還是晚上？先去想像人物角色身處的「時間和場所（場景）」，整個畫面就比較容易浮現。

　　比方說有一個坐在椅子上的角色。他身處的場所在什麼地方呢？是夕陽西下的海灘嗎？還是夜晚的辦公室裏呢？請試著去想像各種不同的場景。

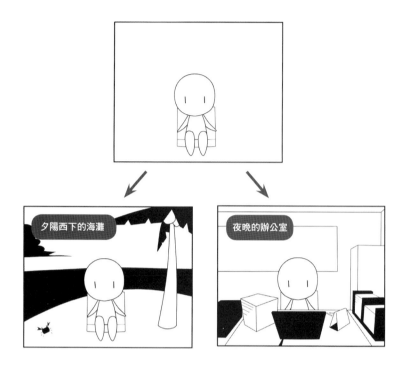

只要能夠想像得出場景，角色的樣子也就隨之浮現

　　如果是在夕陽西下的海灘，那就會想讓角色戴上太陽眼鏡，或是將其拿在手裏吧。如果是夜晚的辦公室的話，可能在黑暗當中只靠著電腦螢幕的亮光在工作著…各種想像一一浮現。

　　這麼一來就能夠在心裏勾勒出符合場景的人物角色形象，更容易進行描繪。

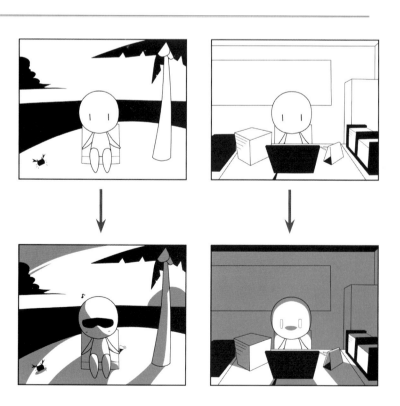

隨著狀況與心情不同
人物姿勢也會有所變化

　　比方説圖①，挺直了腰桿端正地坐在椅子上，適合在辦公室裏認真工作的場景。圖②整個人身體靠在椅背上，氣氛感覺輕鬆。圖③的坐姿，背部稍微前傾。如果手肘撐在桌面的話，給人放鬆的印象，如果手是放在膝上的話，又成了稍微保持警戒的感覺。簡單一句「日常生活」，還是會有緊張、或是放鬆等種種不同狀況。請務必將其分別表現出來。

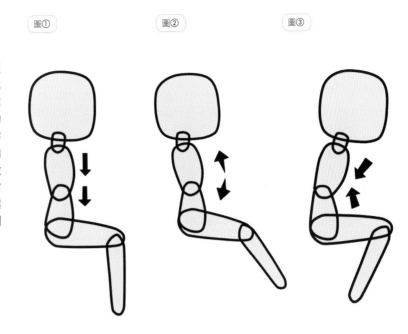

圖① 圖② 圖③

如果要營造出放鬆的感覺
那就要意識到曲線的柔和

　　請比較圖④和圖⑤。這兩個都是相同的姿勢，但仔細觀察，是否覺得圖⑤的氣氛顯得更為放鬆。

　　關節轉折僵的的姿勢表現出緊張的氣氛。但如果描繪線條時，曲線柔和不僵硬的話，就會有比較放鬆的感覺。在描繪輕鬆的日常生活場景時，如果能注意到這些細節就會更理想了。

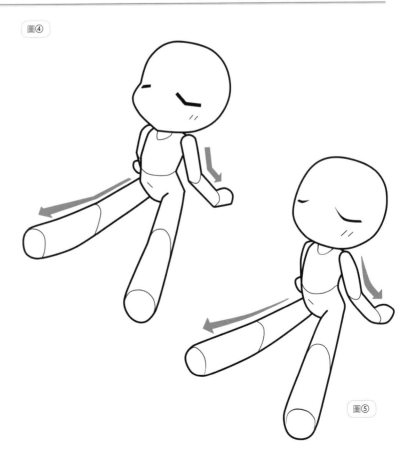

圖④

圖⑤

會話 1

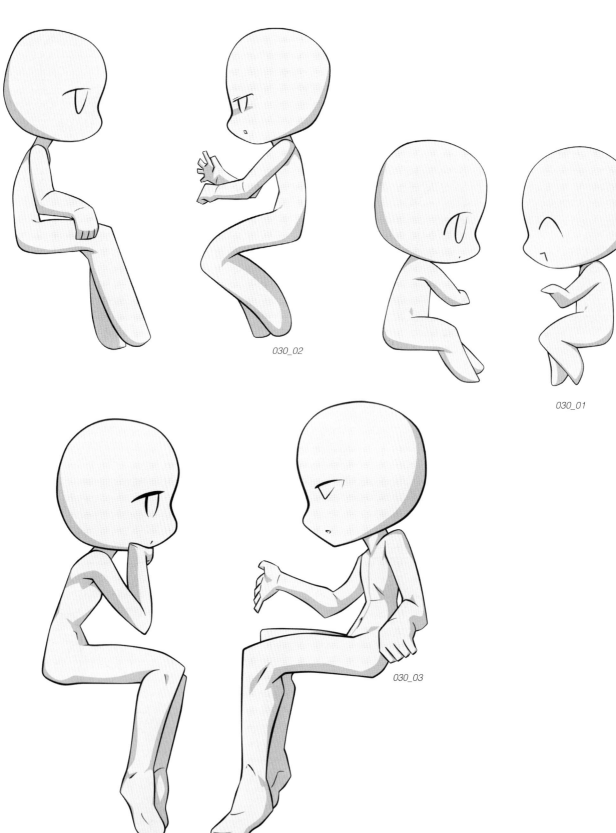

030_02

030_01

030_03

會話 2

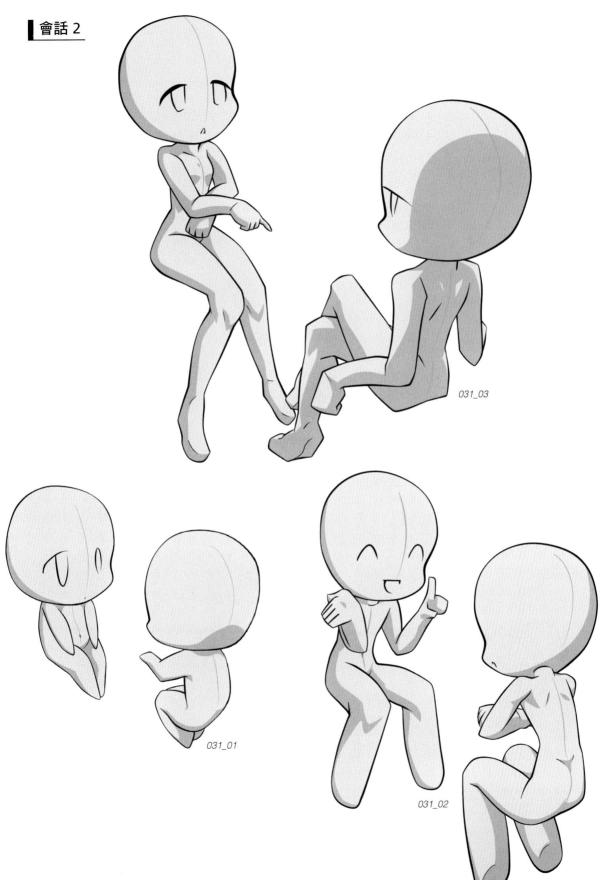

031_03

031_01

031_02

會話的
各種姿勢變化

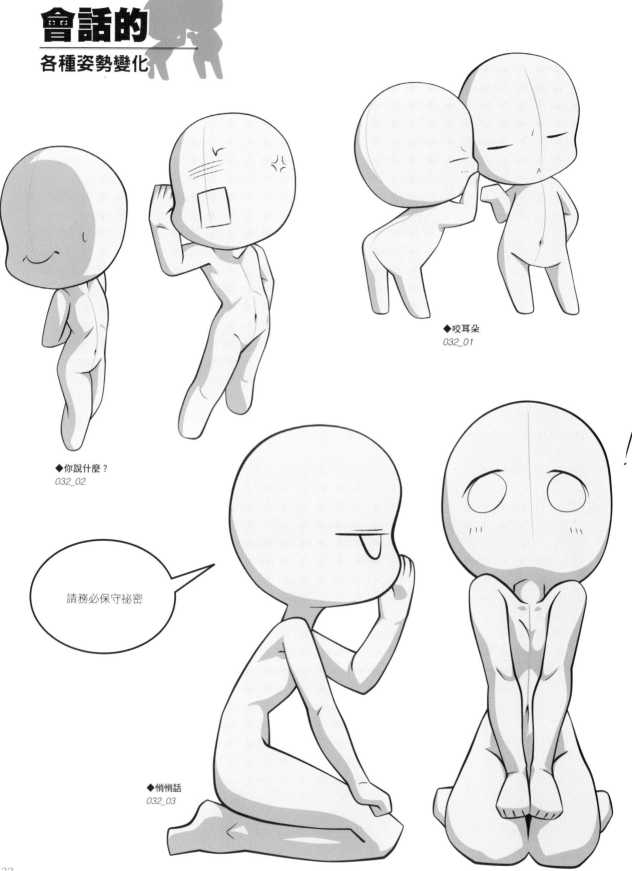

◆咬耳朵
032_01

◆你說什麼？
032_02

請務必保守祕密

◆悄悄話
032_03

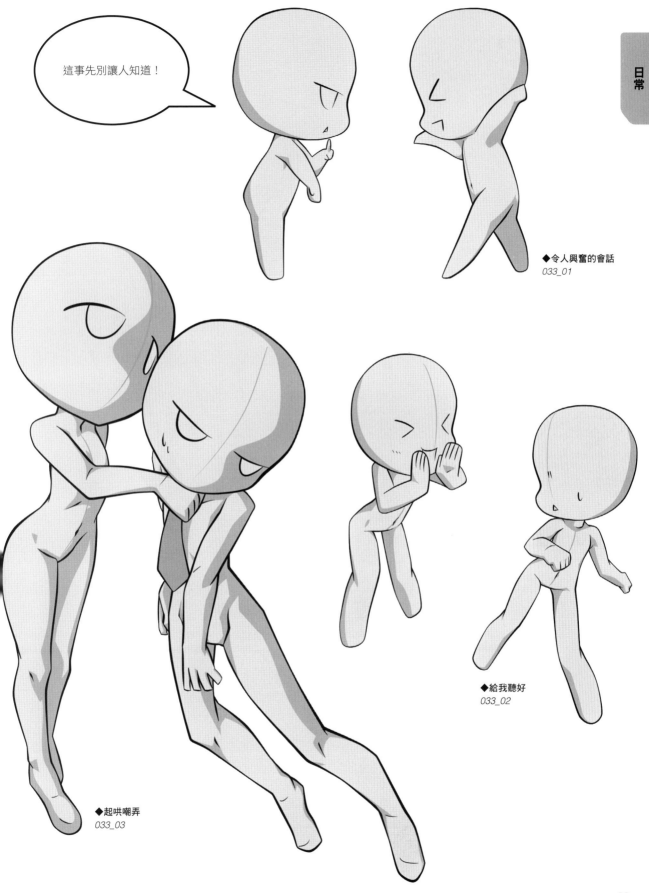

這事先別讓人知道！

◆令人興奮的會話
033_01

◆給我聽好
033_02

◆起哄嘲弄
033_03

會話的
各種姿勢變化

◆說教
034_03

◆你聽說了嗎？
034_02

插畫範例／
おさらぎみたま

◆單方面的敵手
034_01

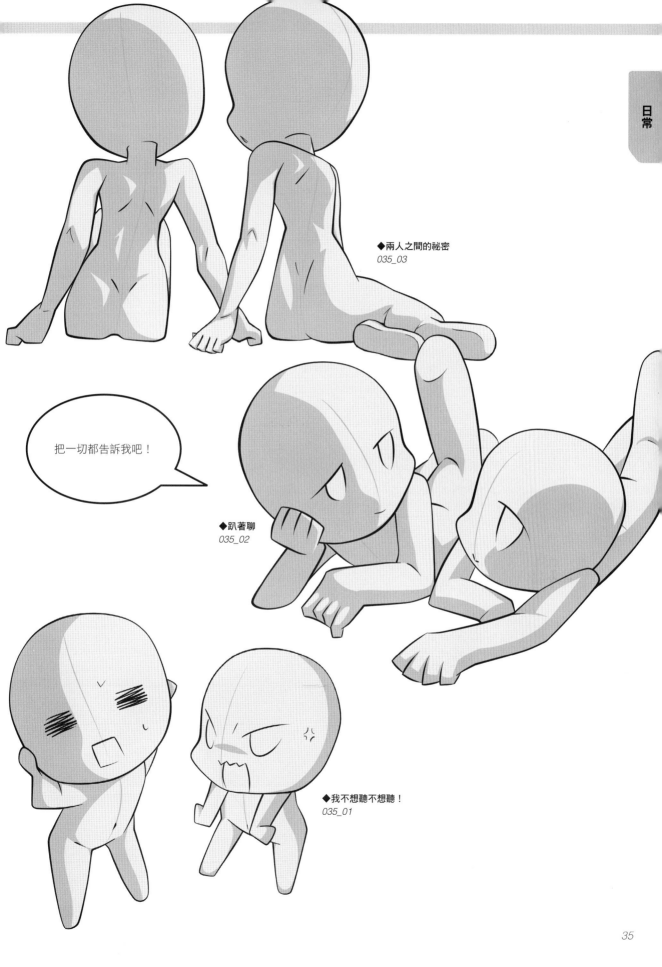

◆兩人之間的祕密
035_03

把一切都告訴我吧！

◆趴著聊
035_02

◆我不想聽不想聽！
035_01

喜

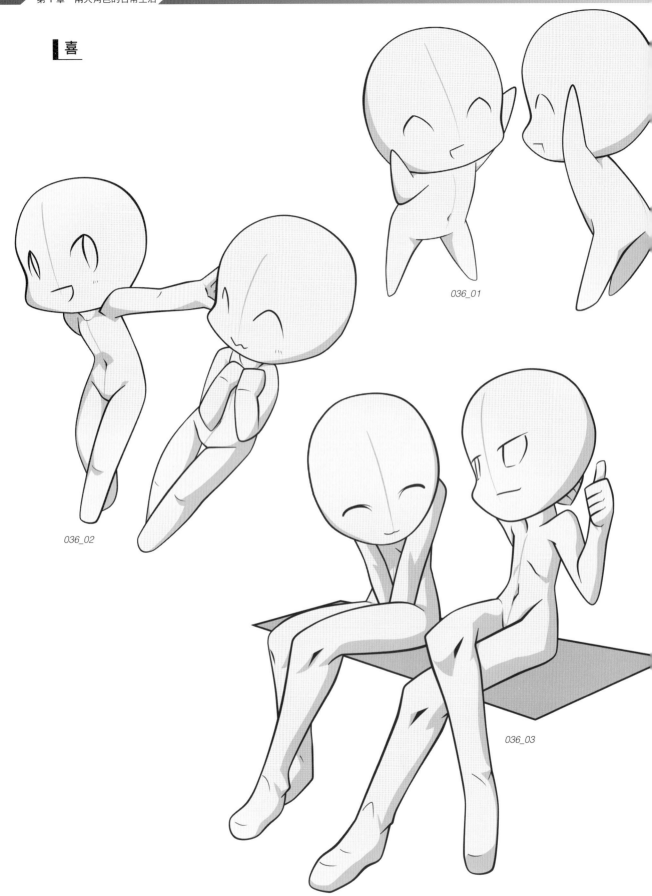

036_01

036_02

036_03

怒

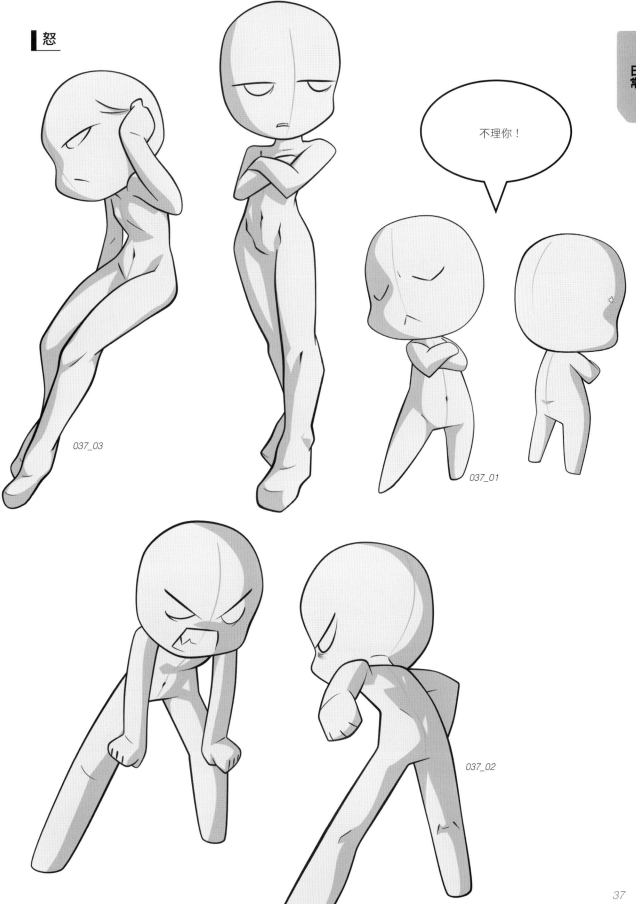

不理你！

037_03

037_01

037_02

┃哀

038_01

038_02

038_03

插畫範例／
ＬＲヒジカタ

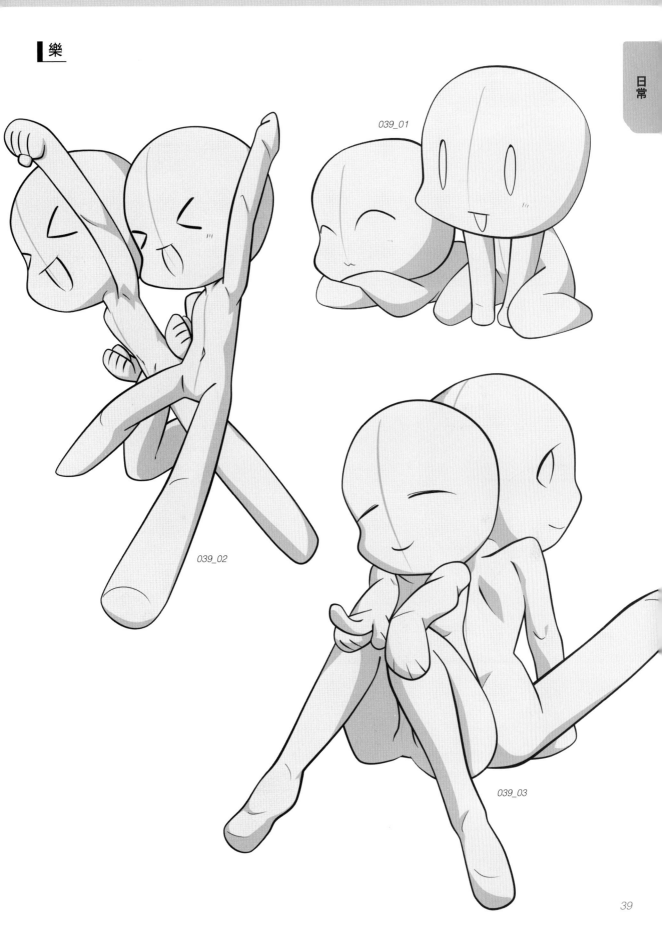

039_01

039_02

039_03

喜怒哀樂姿勢的

各種姿勢變化

◆興奮
040_02

◆動搖
040_03

◆驚嚇
040_01

哇！

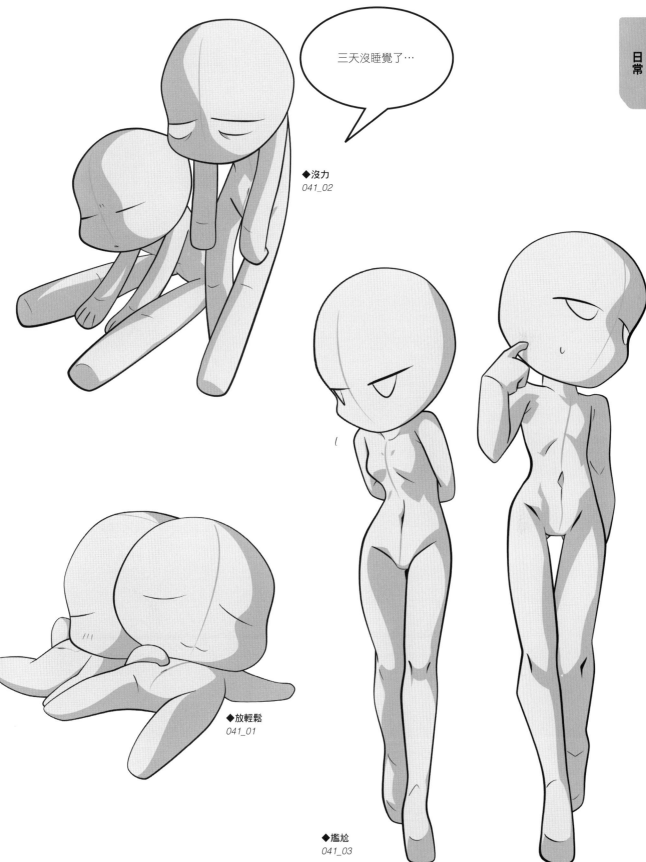

三天沒睡覺了…

◆沒力
041_02

◆放輕鬆
041_01

◆尷尬
041_03

老師與學生

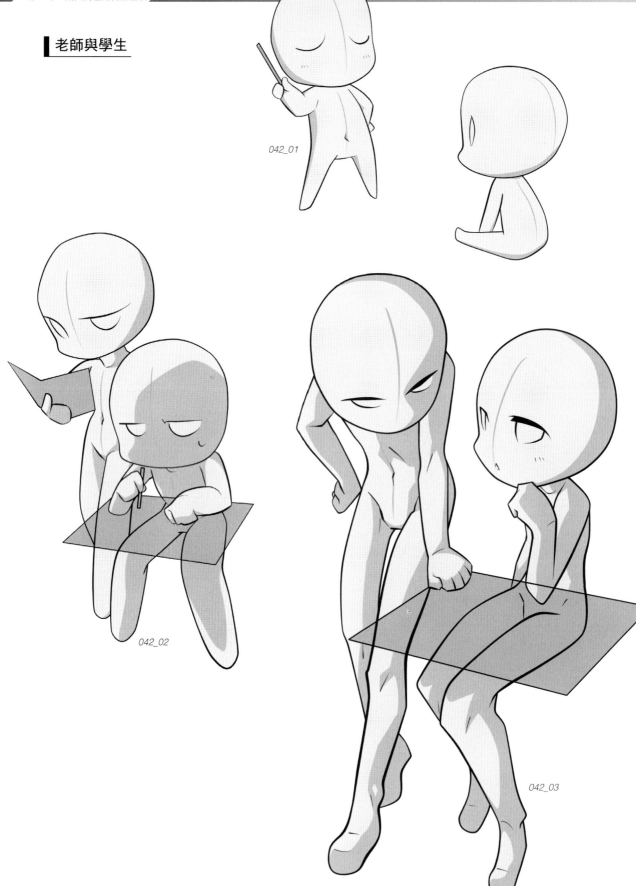

042_01

042_02

042_03

向對方開口

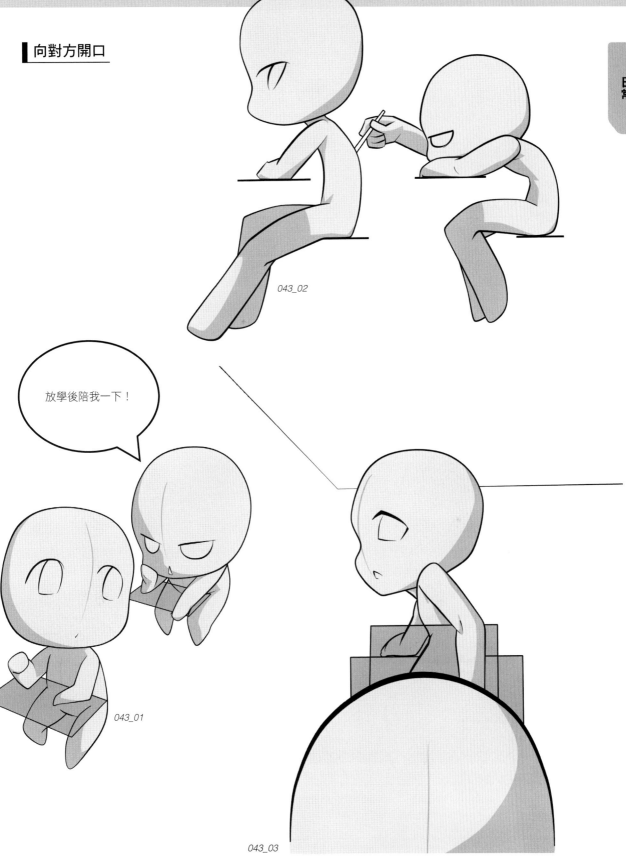

放學後陪我一下！

043_02

043_01

043_03

併桌而坐

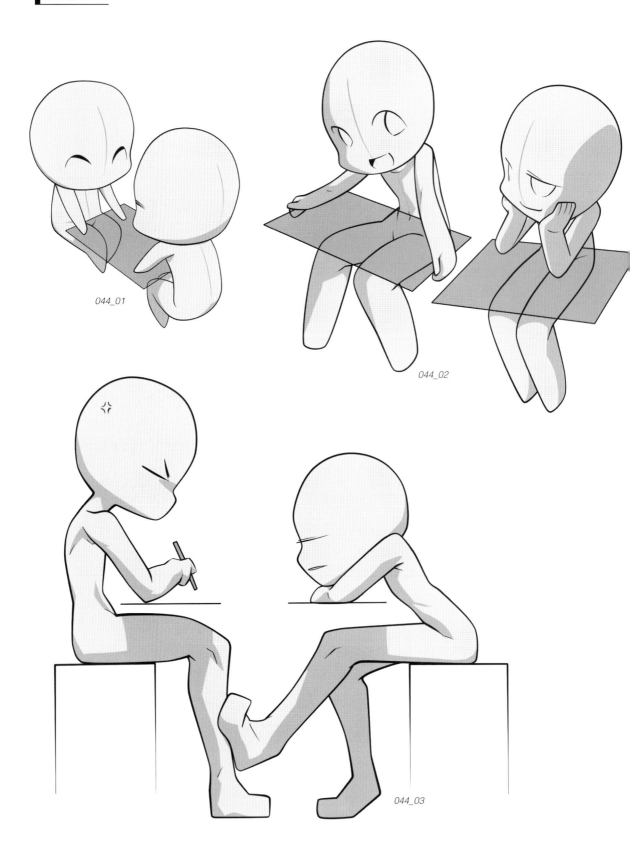

044_01

044_02

044_03

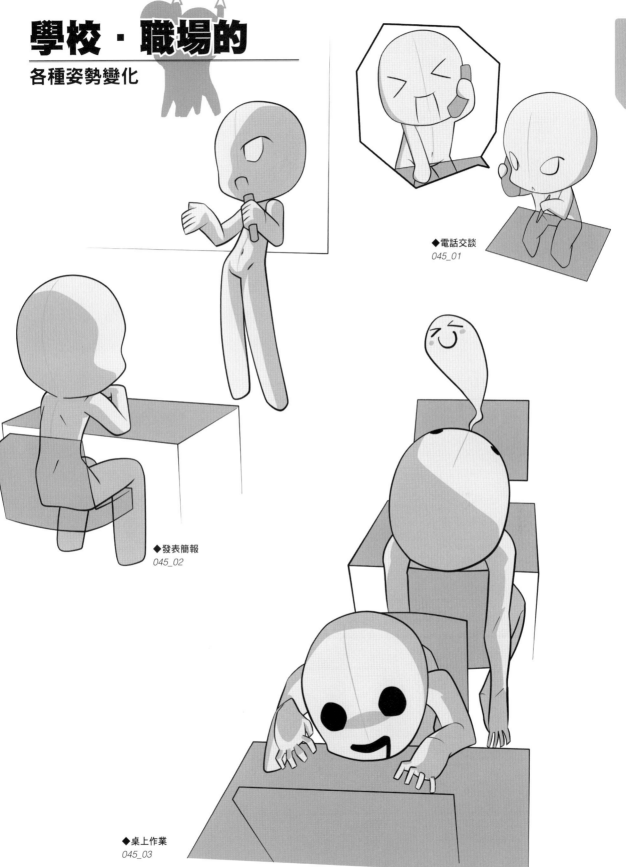

學校・職場的
各種姿勢變化

◆電話交談
045_01

◆發表簡報
045_02

◆桌上作業
045_03

學校・職場的

各種姿勢變化

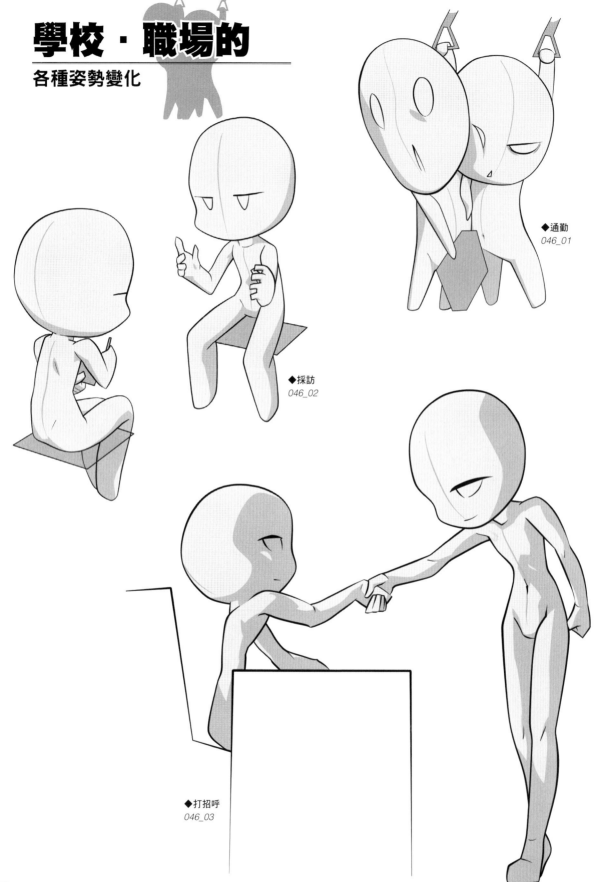

◆通勤
046_01

◆採訪
046_02

◆打招呼
046_03

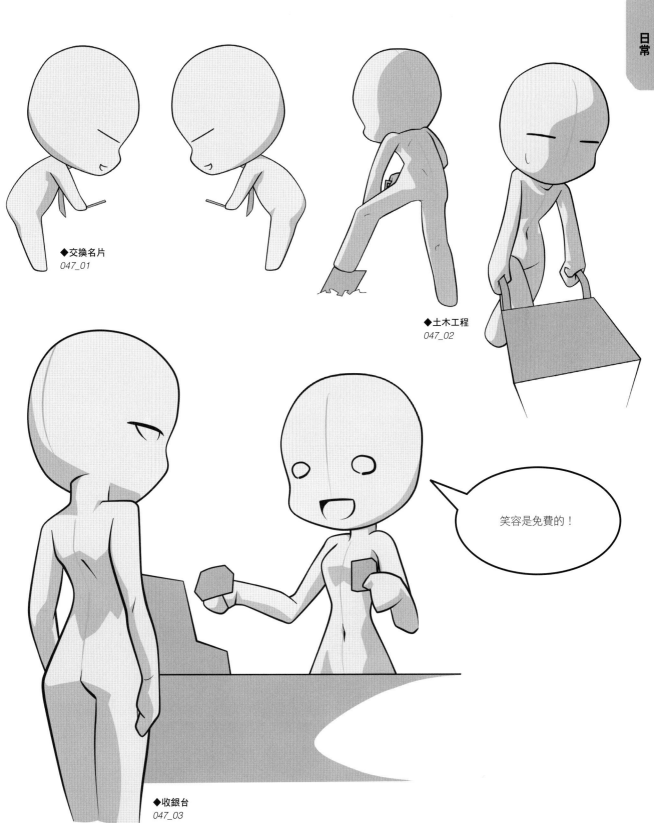

◆交換名片
047_01

◆土木工程
047_02

◆收銀台
047_03

笑容是免費的！

學校・職場的

各種姿勢變化

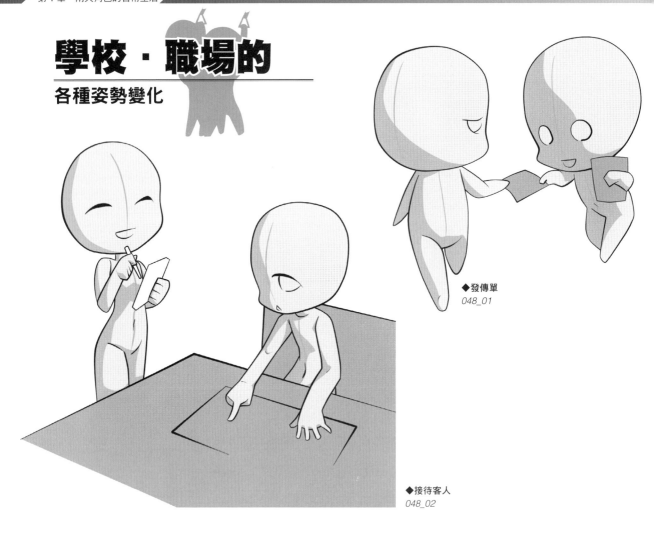

◆發傳單
048_01

◆接待客人
048_02

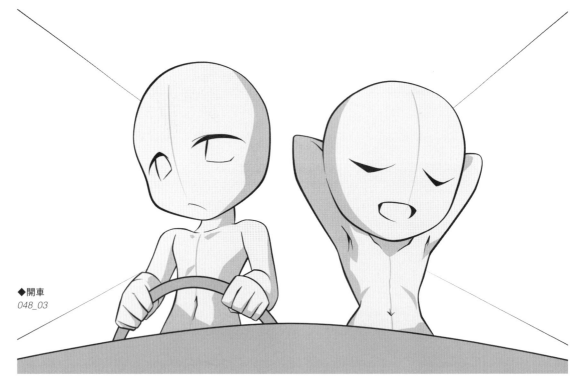

◆開車
048_03

打籃球

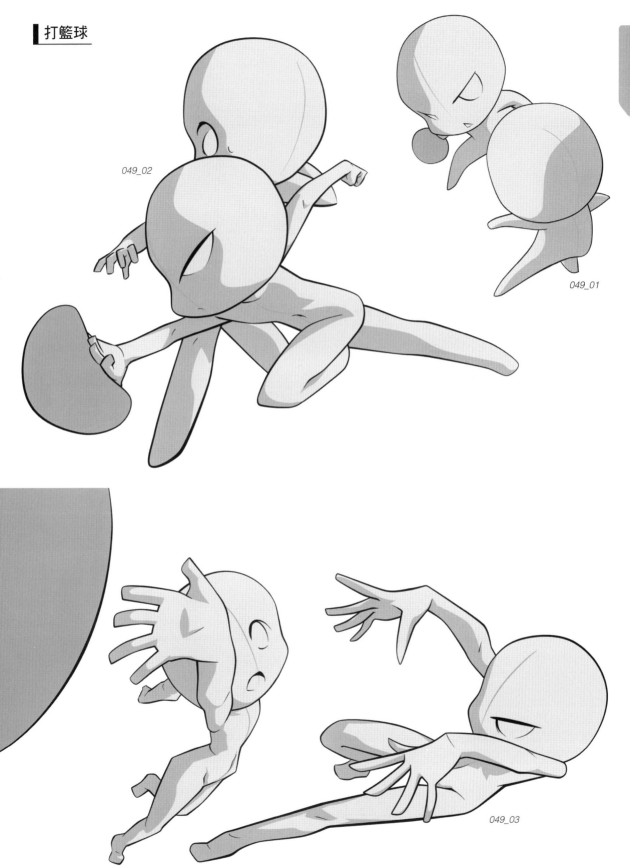

049_02

049_01

049_03

打排球

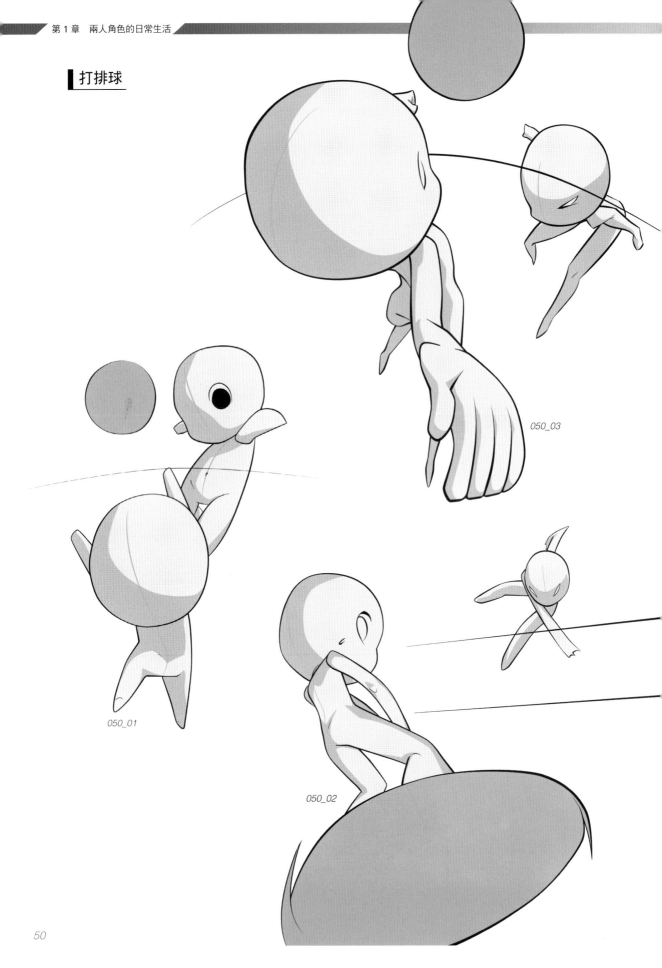

050_03

050_01

050_02

打棒球

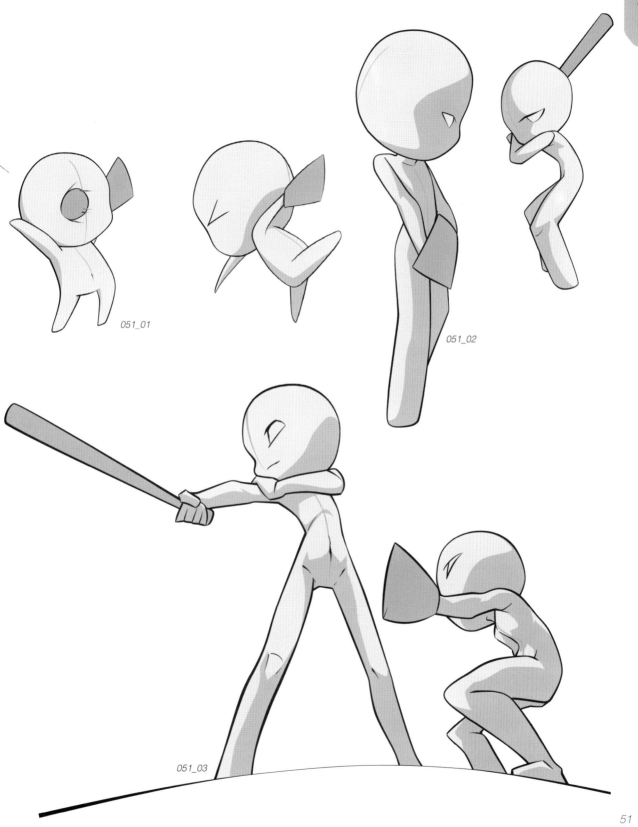

051_01

051_02

051_03

運動姿勢的

各種姿勢變化

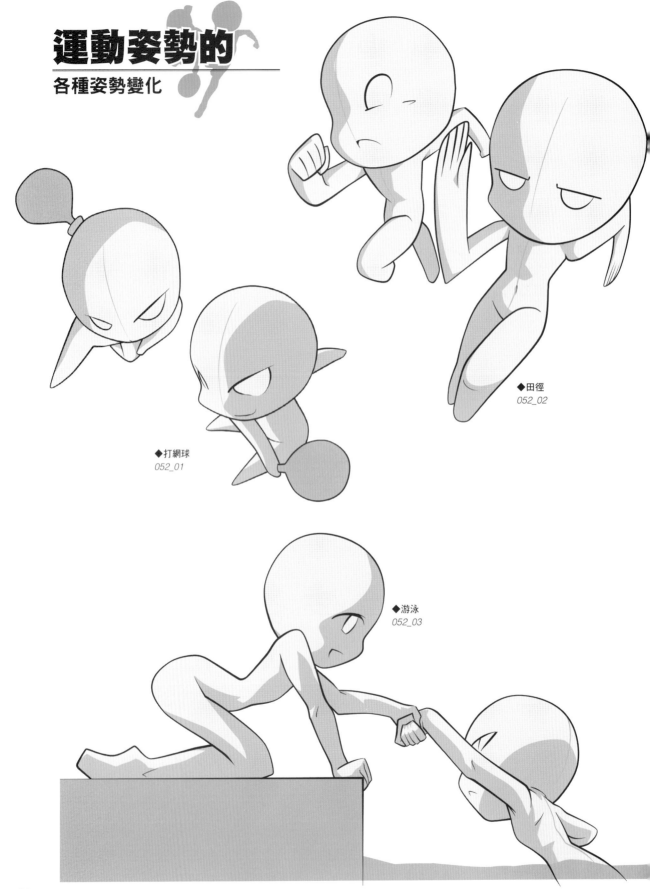

◆田徑
052_02

◆打網球
052_01

◆游泳
052_03

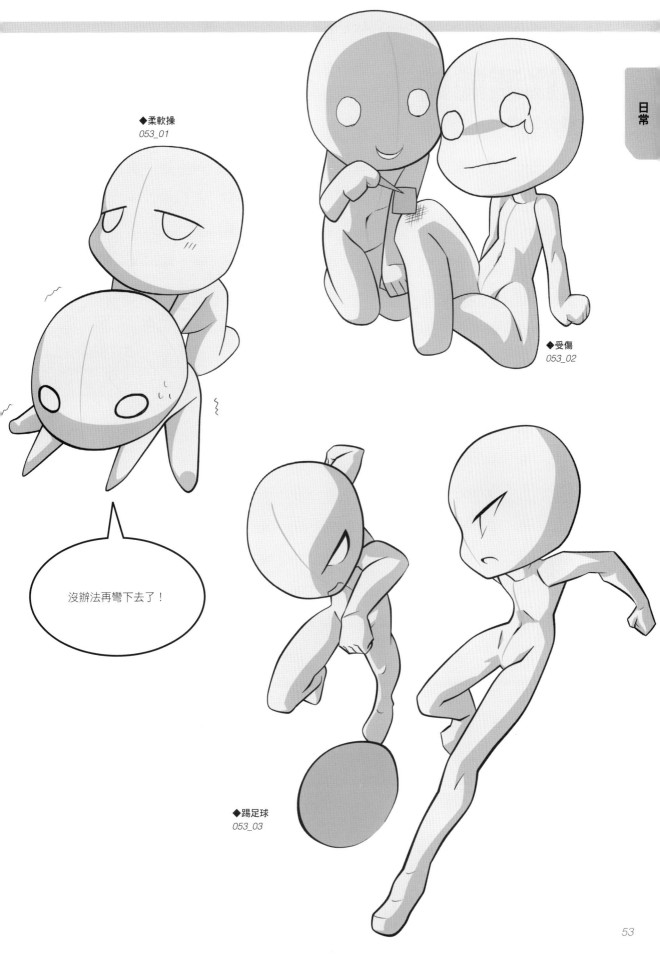

◆柔軟操
053_01

◆受傷
053_02

沒辦法再彎下去了！

◆踢足球
053_03

文化活動的
各種姿勢變化

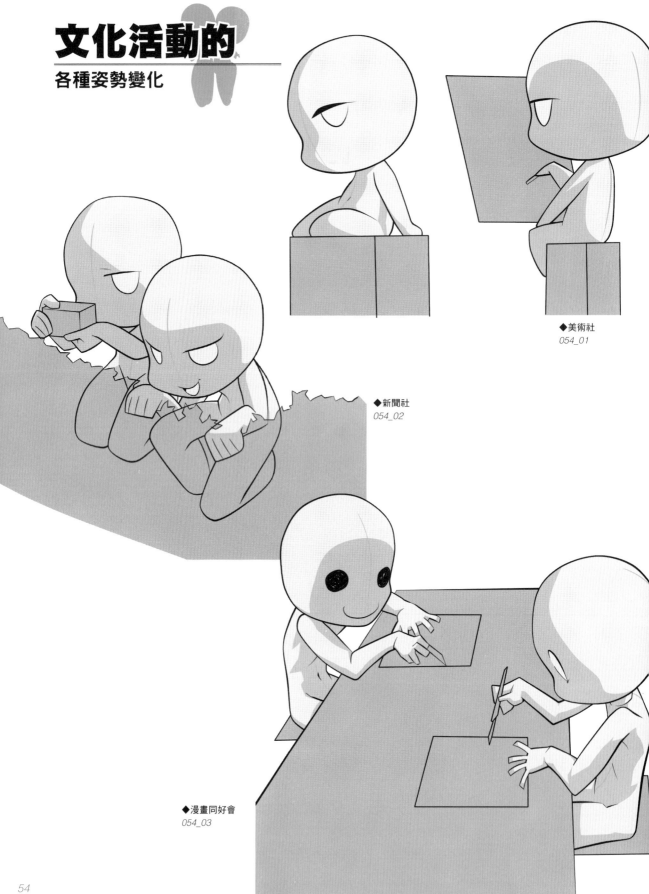

◆美術社
054_01

◆新聞社
054_02

◆漫畫同好會
054_03

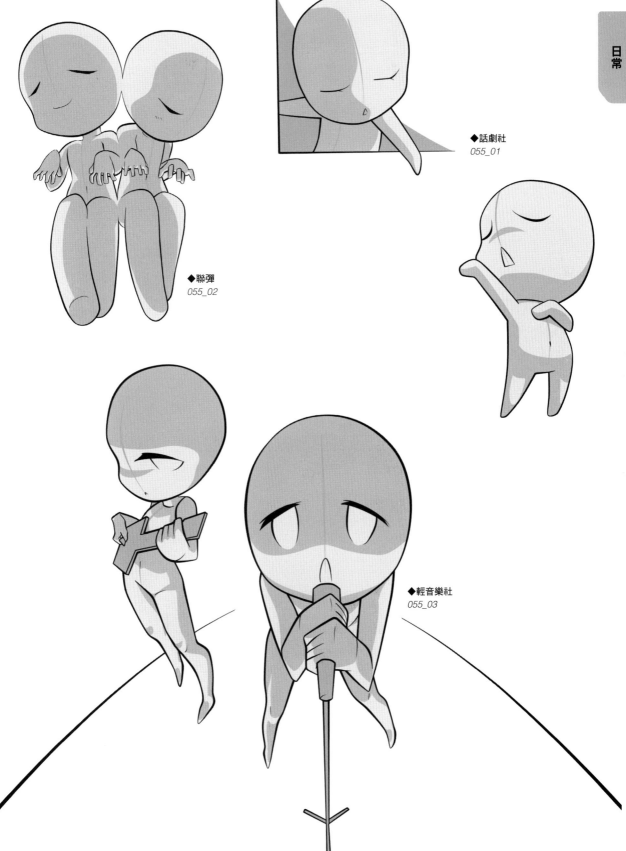

◆話劇社
055_01

◆聯彈
055_02

◆輕音樂社
055_03

文化活動的
各種姿勢變化

◆活動內容不明社
056_01

◆圖書室
056_02

我要把這個社團廢了…

◆學生會
056_03

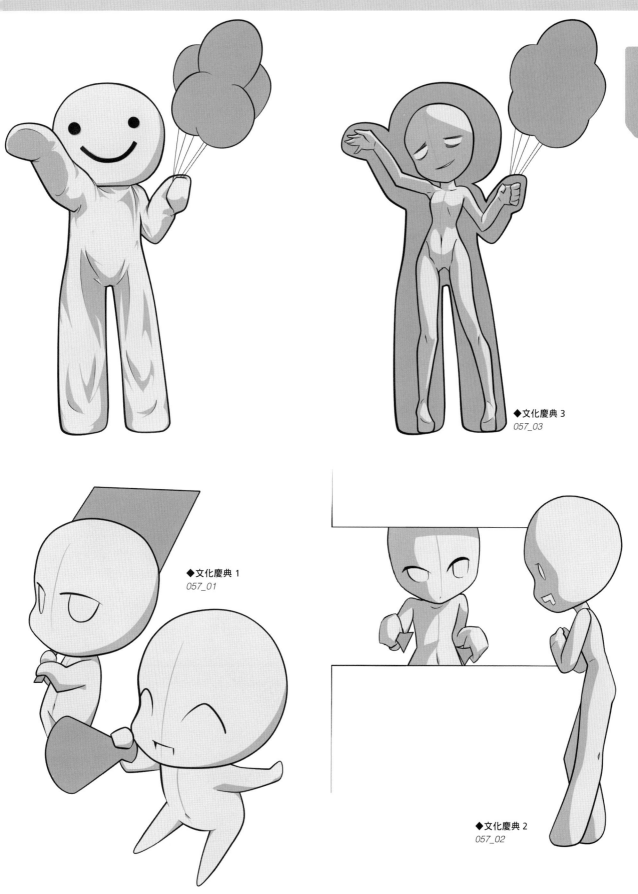

◆文化慶典 3
057_03

◆文化慶典 1
057_01

◆文化慶典 2
057_02

用餐

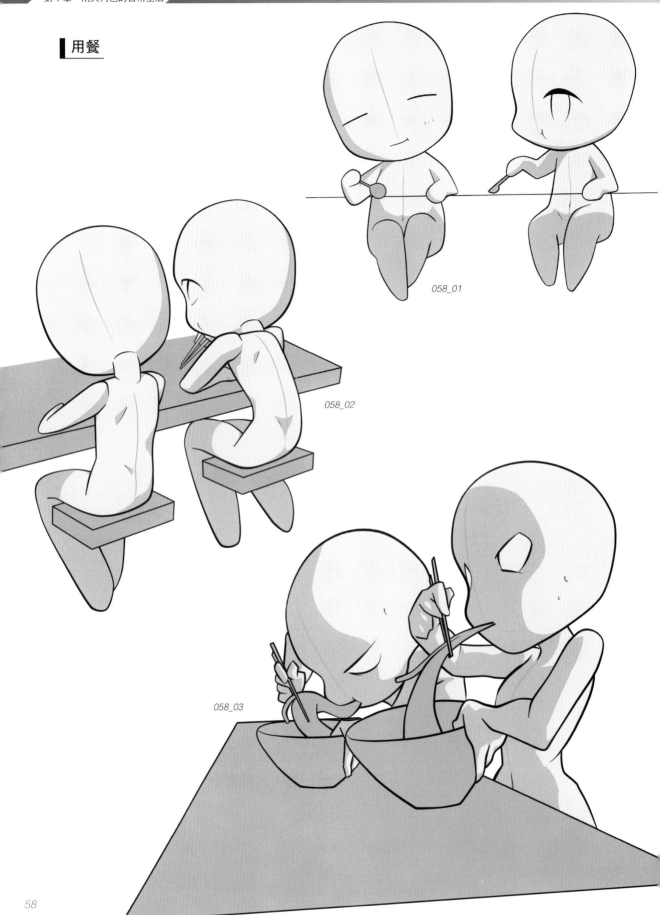

058_01

058_02

058_03

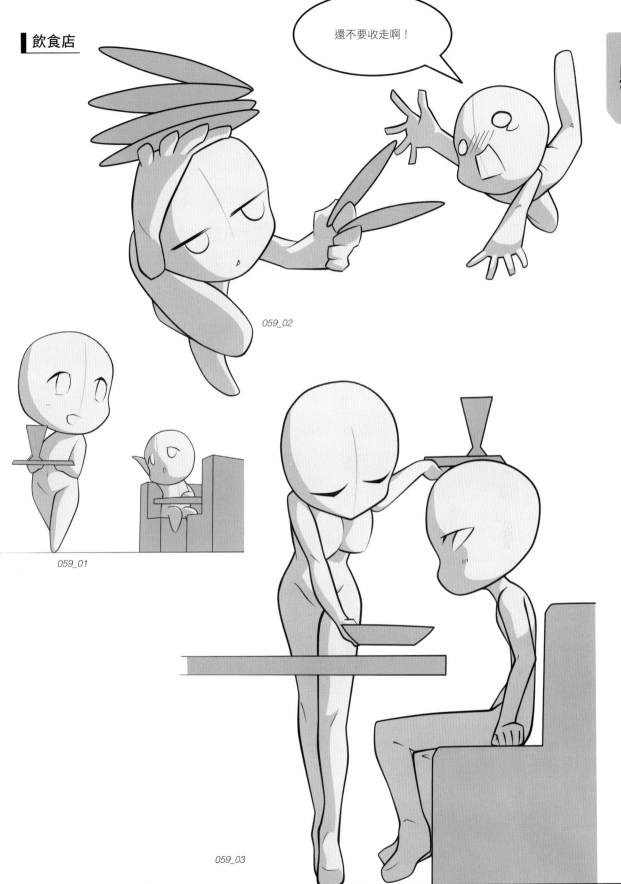

飲食店

還不要收走啊！

059_02

059_01

059_03

用餐的
各種姿勢變化

◆紅茶時間
060_03

◆早安咖啡
060_01

◆乾杯
060_02

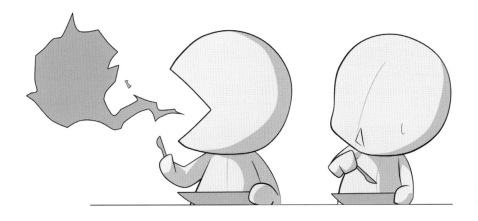

◆好辣！
061_01

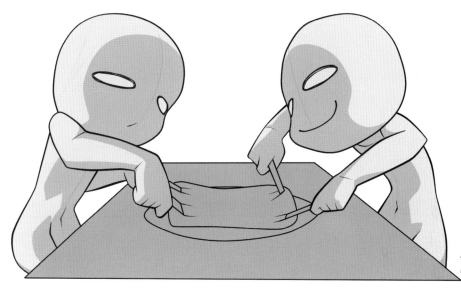

◆兩不相讓的戰爭
061_02

◆感謝您的招待
061_03

其他日常生活的

各種姿勢變化

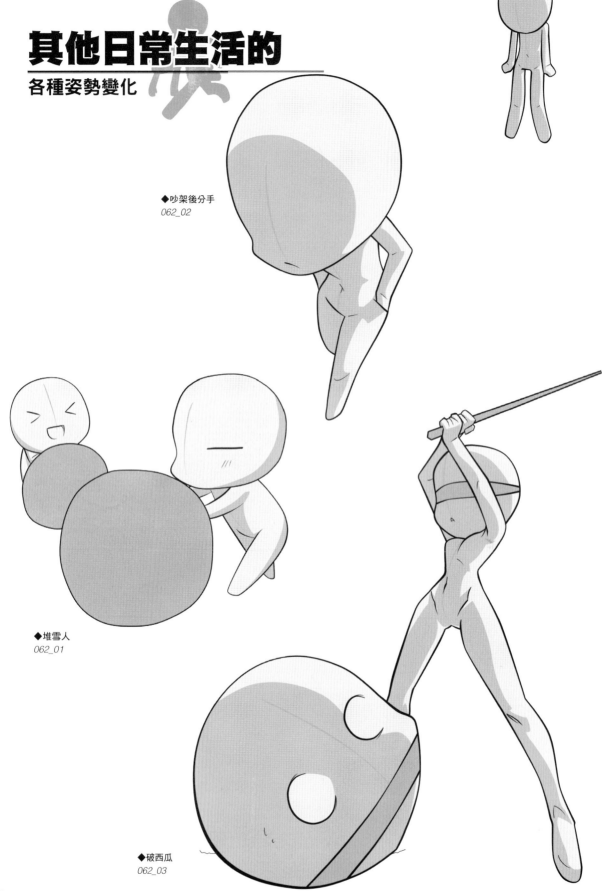

◆吵架後分手
062_02

◆堆雪人
062_01

◆破西瓜
062_03

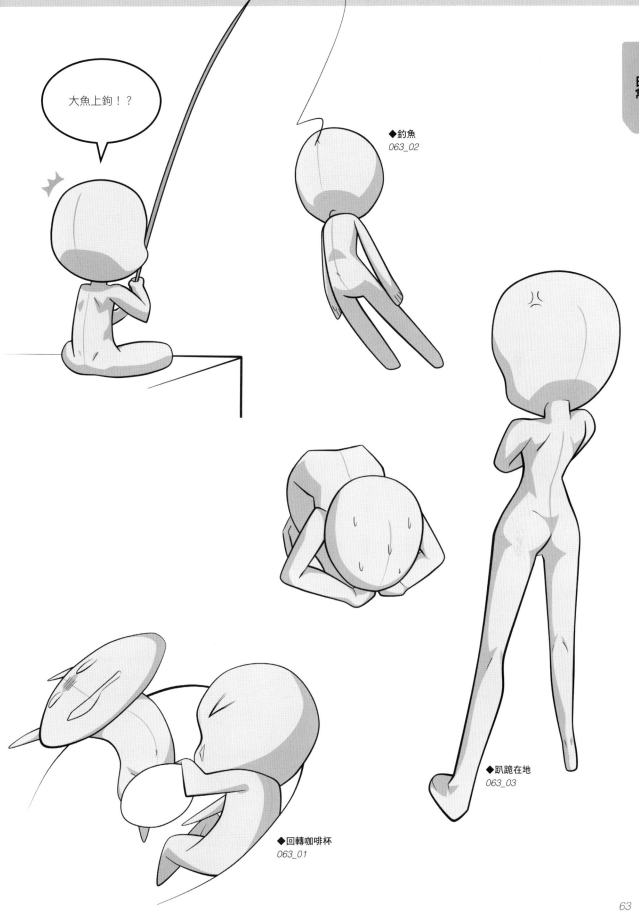

大魚上鉤！？

◆釣魚
063_02

◆趴跪在地
063_03

◆回轉咖啡杯
063_01

其他日常生活的

各種姿勢變化

◆不拘禮節
064_01

◆四腳著地
064_02

◆手指相撲
064_03

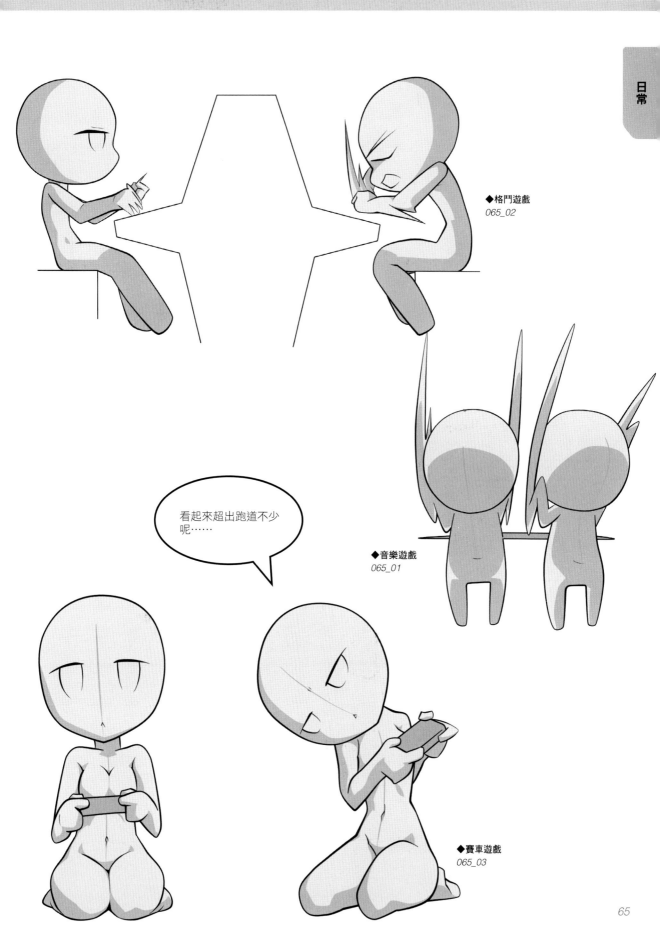

◆格鬥遊戲
065_02

◆音樂遊戲
065_01

看起來超出跑道不少
呢……

◆賽車遊戲
065_03

其他日常生活的

各種姿勢變化

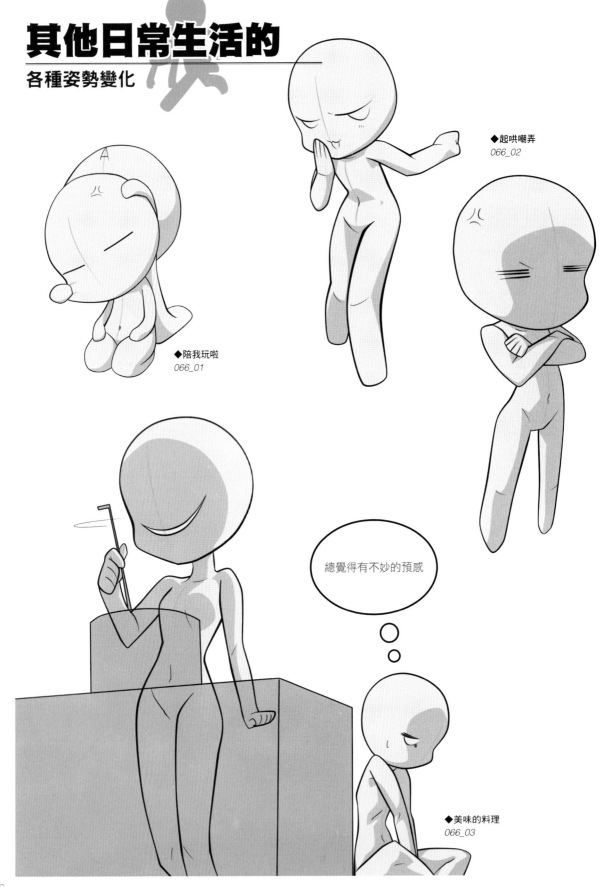

◆陪我玩啦
066_01

◆起哄嘲弄
066_02

總覺得有不妙的預感

◆美味的料理
066_03

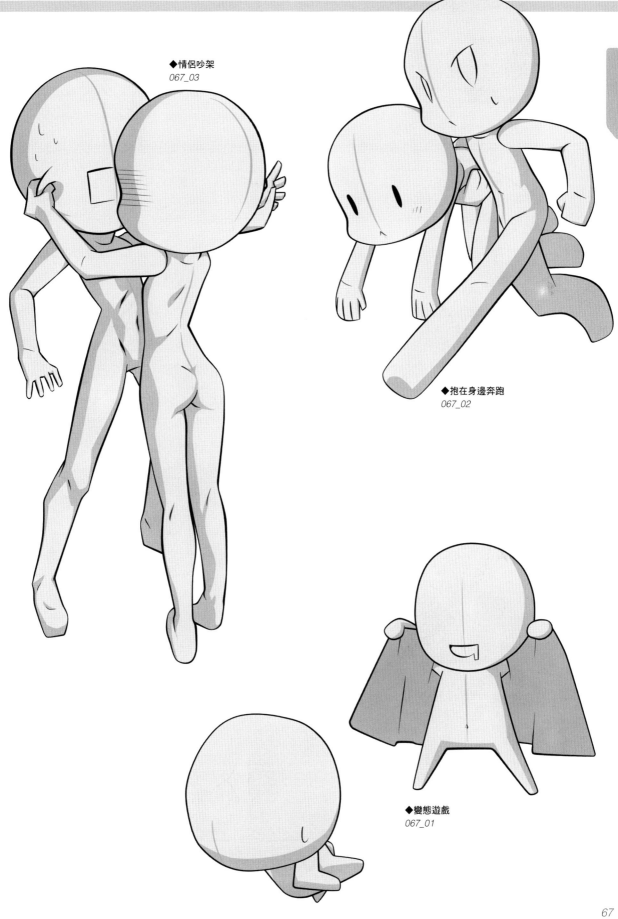

◆情侶吵架
067_03

◆抱在身邊奔跑
067_02

◆變態遊戲
067_01

おいま

讓插畫中吹起一陣「風」來營造出角色的情感吧！

伴隨著和絢春風飛舞的櫻花瓣，搖曳在風中的少女秀髮。不僅只有春風，猛烈乾燥的狂風席捲荒野，或是冷冽寒風吹襲的嚴冬大地等等…。「風」在營造季節感和角色情感上是很重要的因素。

在畫面中決定好風是由哪個方向吹來，試著去描繪人物角色的頭髮與服裝受到風的吹撫而流向另一個方向。特別是頭髮，即使是簡化的Q版造形人物也很容易能夠表現出隨風飄揚的部位。有的角色甚至還可以讓耳朵或尾巴也跟著搖曳。只要在插畫中表現出「風」的感覺，就能在畫面中營造出充滿躍動感的氣氛，角色的情感也容易展現出來哦。

Profile

活躍於 pixiv 及商業插畫。代表作是「それっぽく見える講座シリーズ（煞有其事講座系列）」等等。
http://pixiv.me/oimari

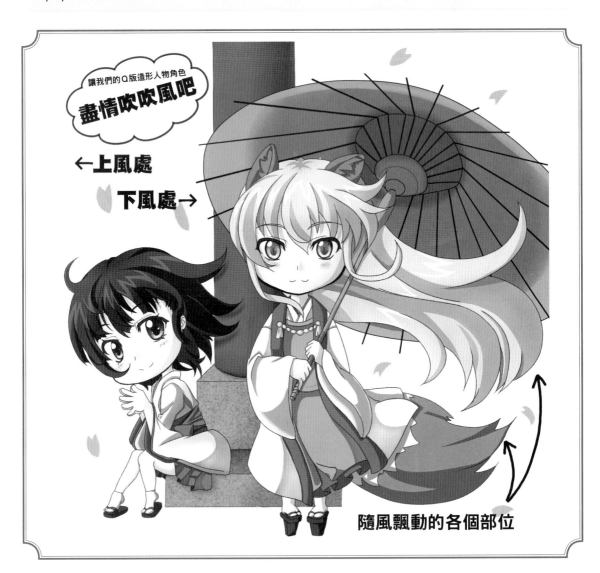

第2章
兩人角色的打鬥動作

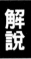 描繪打鬥場面的重點

要怎麼樣才能表現出帥氣的攻擊動作？

　　兩個命中註定的敵手展開激烈戰鬥！以徒手或刀劍對決！要如何才能將這樣的動作場面描繪得更加帥氣呢？首先我們來看發動攻擊那一方的姿勢。

　　圖①的人物角色手裏雖然拿著劍，但氣勢看起來似乎有點弱。如圖②一般，身體朝攻擊的方向傾斜，穩穩地將體重落在腳上，這樣看起來就帥氣許多了。

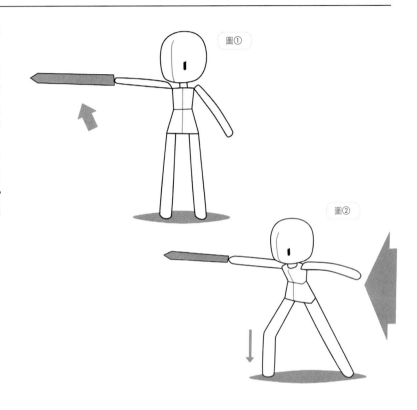

實際去活動自己的身體，掌握動作的變化

　　接著再試著去揮動手中的劍（圖③）揮動的軌道不會是一直線，而要描繪成弧線（曲線）。只要意識到這個軌道，就能夠營造出彷彿真實劍士「喝啊！」一聲揮劍出擊的迫力臨場感。

　　實際去活動自己的身體擺出姿勢，掌握動作的變化。如此就能避免畫出如圖①這樣「只是漫無目的握著劍」的姿勢。

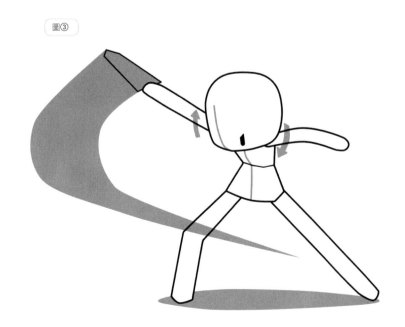

對於承受攻擊那一方的描繪也是重點

接著，我們來看承受攻擊的那一方人物角色。圖④的角色是哪裏受到攻擊了呢？似乎不是很容易明白吧。

如果像圖⑤這樣描繪的話，可以很清楚看出是腹部受到強力的拳擊而向後方彈飛。在畫面中配合承受到攻擊的方向，讓承受攻擊的一方做出就算過於誇張也無妨的動作反應，可以讓觀眾更容易感受到攻擊力道的強勁。

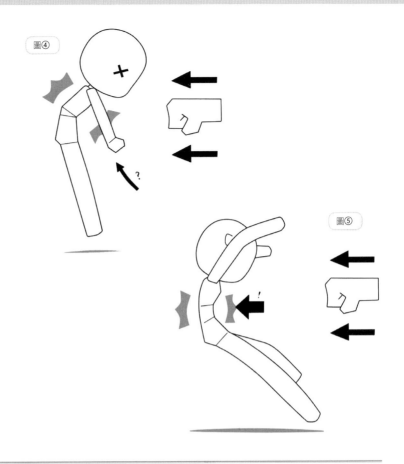

圖④

圖⑤

有時候「多餘的動作」也非常重要！

比方説圖⑥的人物角色，身材高瘦，看起來是敏捷型的角色。如果讓他以最小限度的必要動作去冷靜戰鬥的話，看起來應該很帥氣。

反過來説，圖⑦的人物角色看起來血氣方剛而且粗暴。像這樣的角色就很適合擺出一些揮拳角度過大的非必要動作。在漫畫的表現手法上，適當地運用一些「多餘的動作」也不錯。

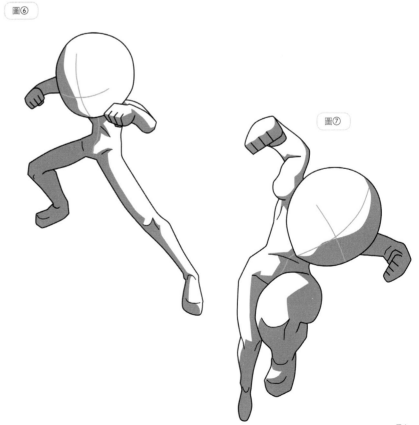

圖⑥

圖⑦

拳擊 1

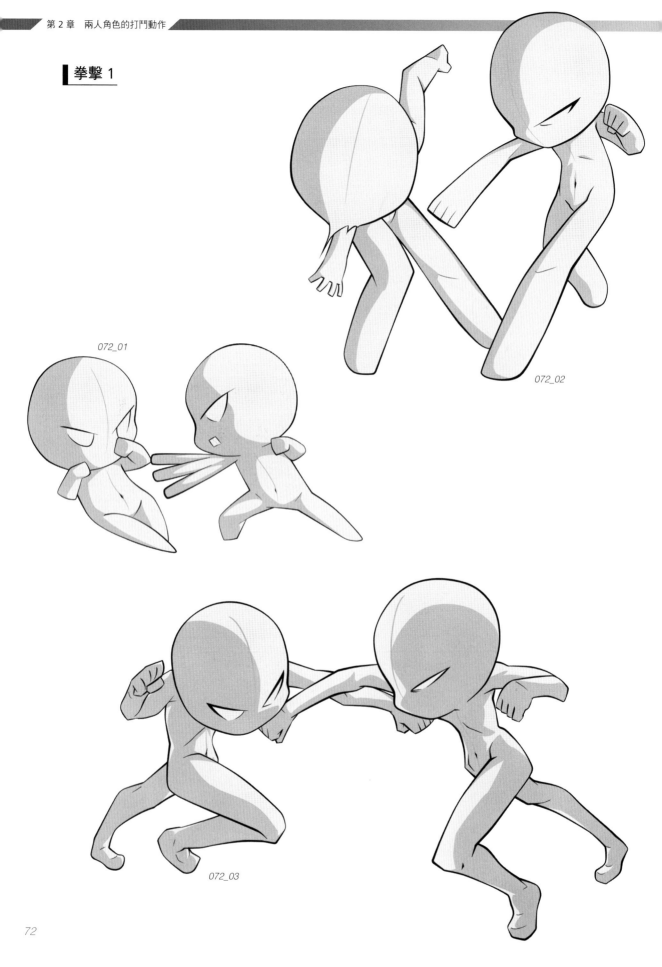

072_01

072_02

072_03

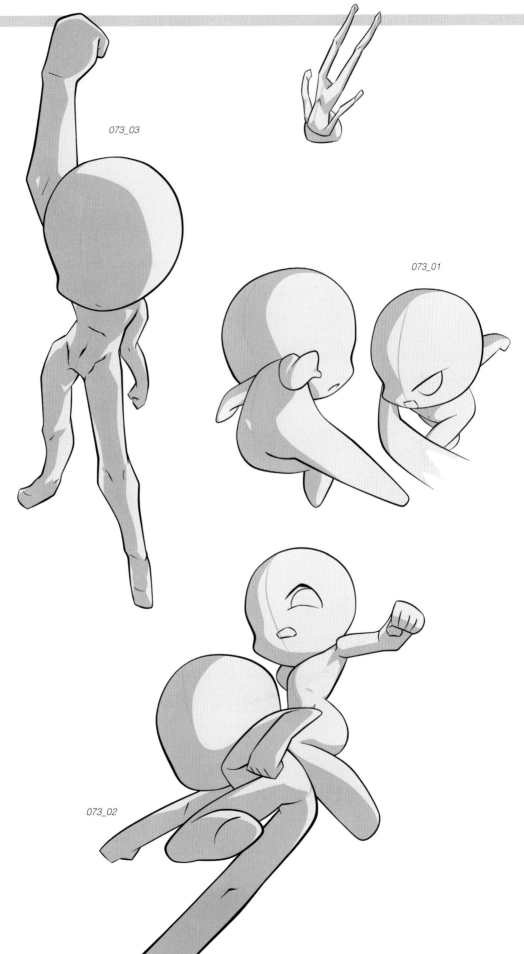

073_03

073_01

打鬥動作

073_02

腳踢 1

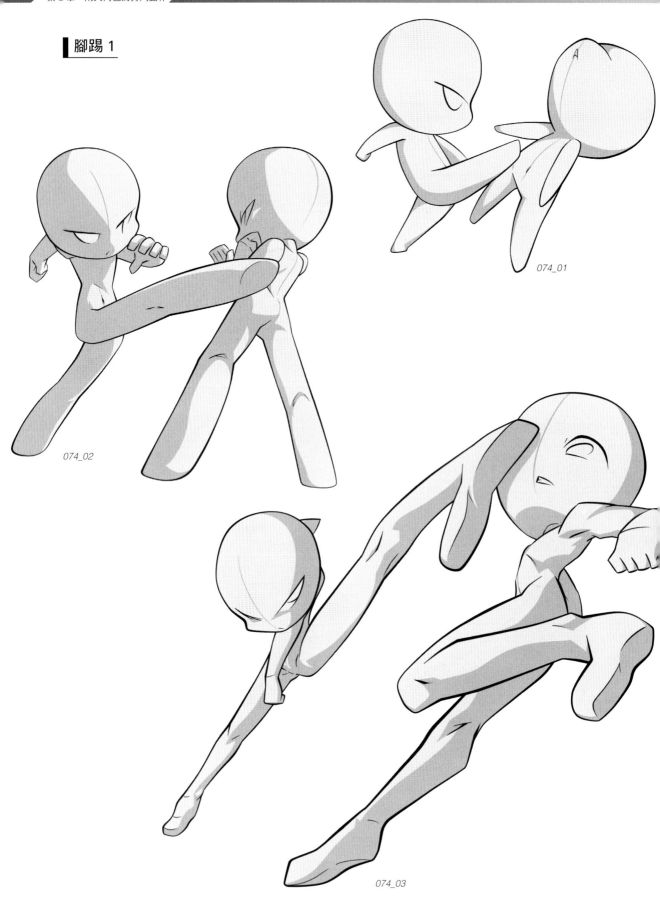

074_01

074_02

074_03

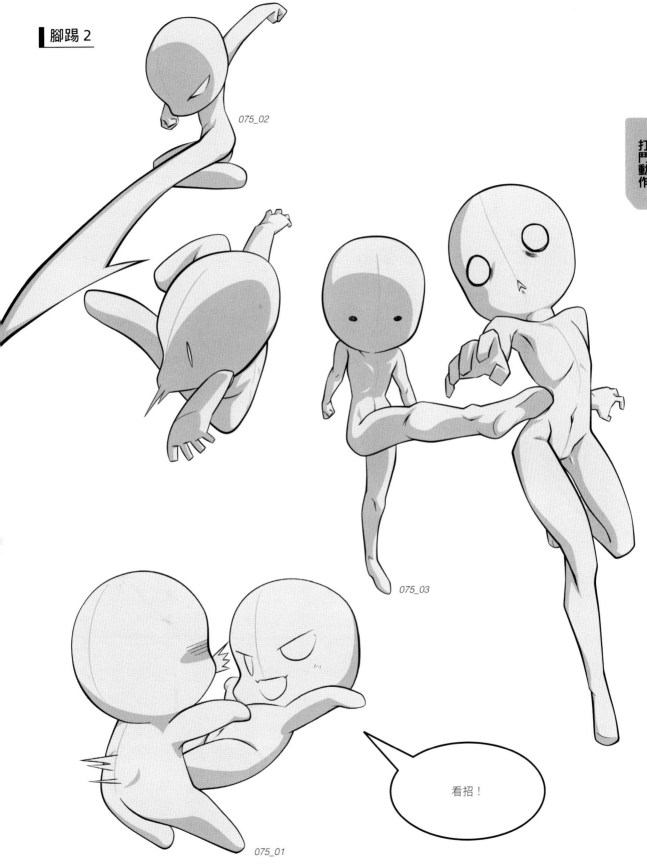

075_02

打鬥動作

075_03

075_01

看招！

徒手格鬥的
各種姿勢變化

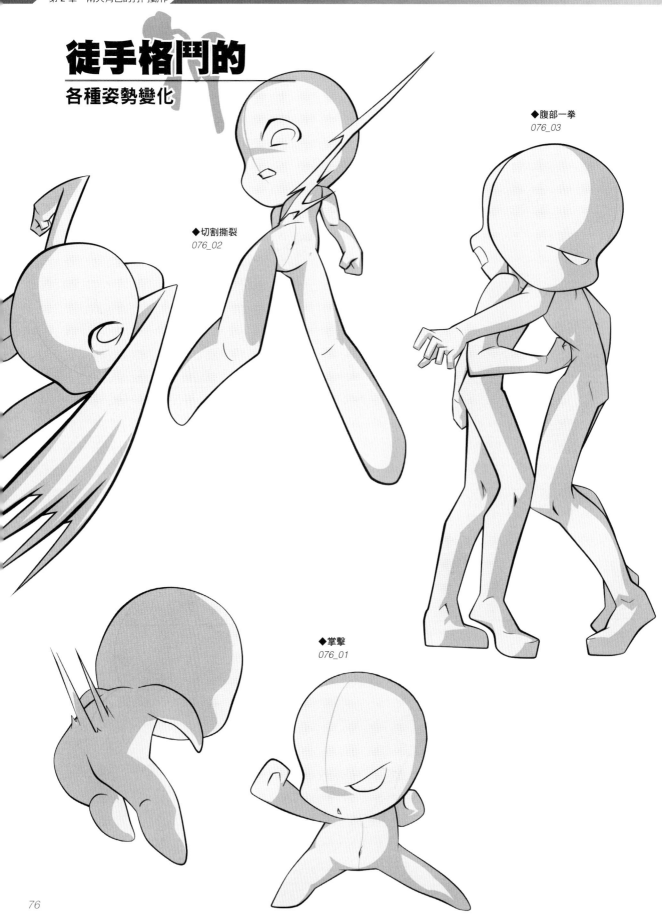

◆腹部一拳
076_03

◆切割撕裂
076_02

◆掌擊
076_01

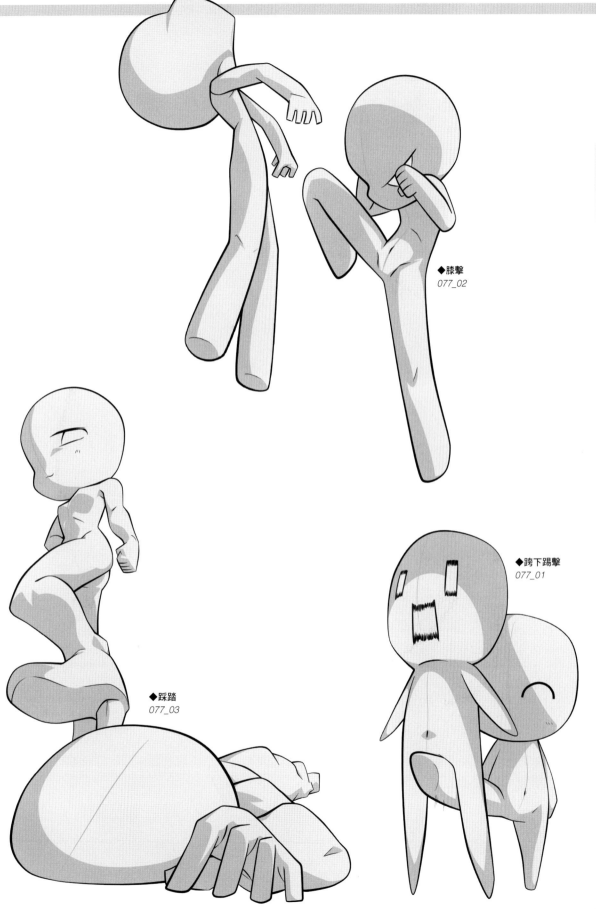

◆膝擊
077_02

◆跨下踢擊
077_01

◆踩踏
077_03

摔角招式的
各種姿勢變化

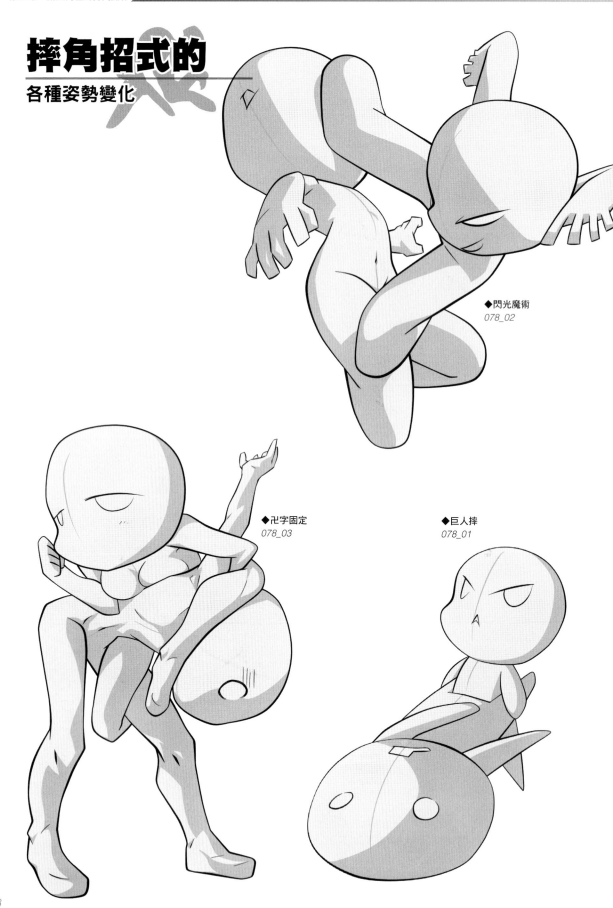

◆閃光魔術
078_02

◆卍字固定
078_03

◆巨人摔
078_01

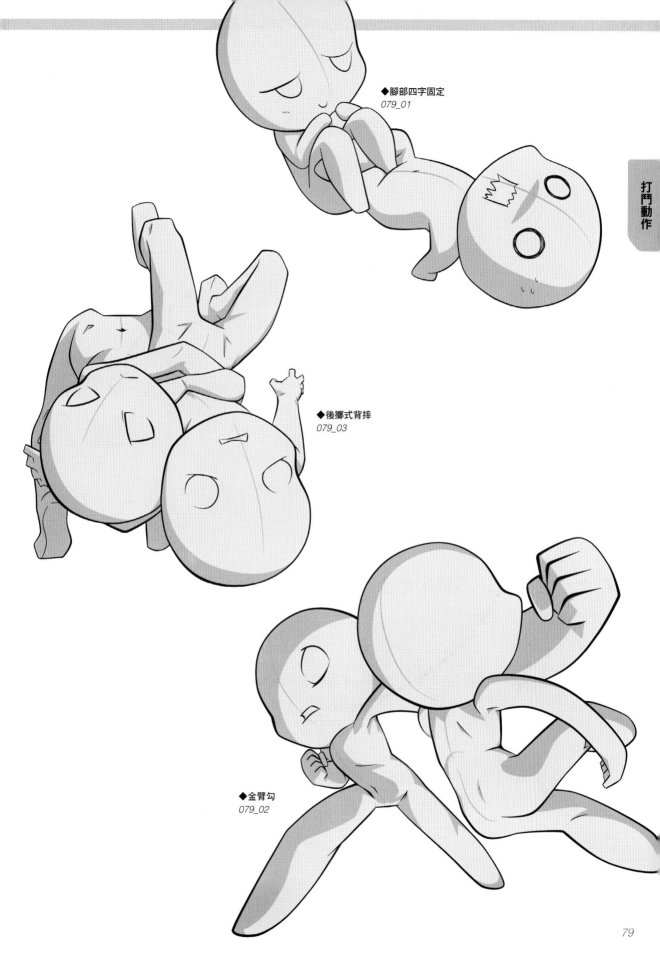

◆腳部四字固定
079_01

◆後擲式背摔
079_03

◆金臂勾
079_02

打架的
各種姿勢變化

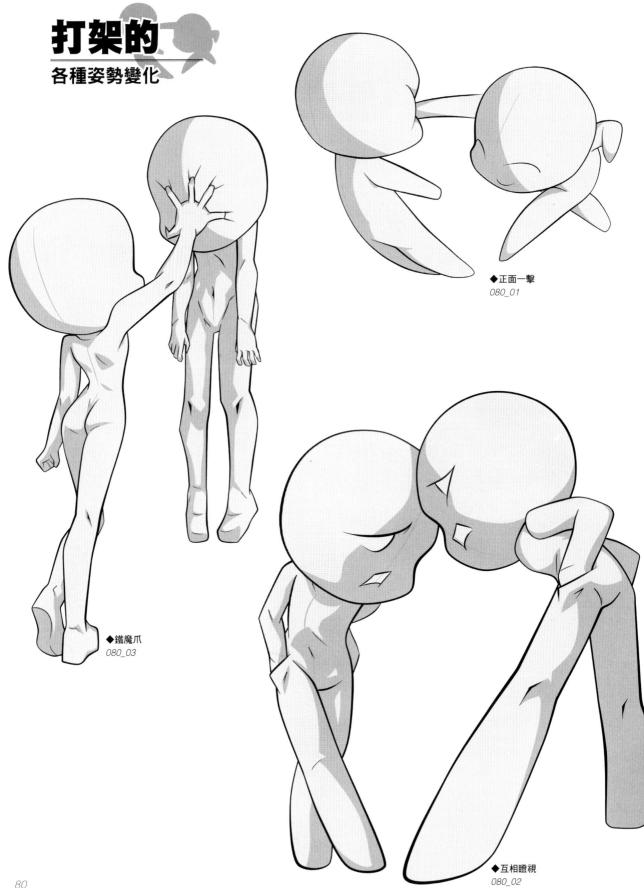

◆正面一擊
080_01

◆鐵魔爪
080_03

◆互相瞪視
080_02

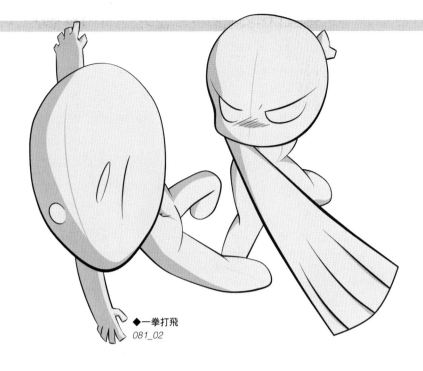

◆一拳打飛
081_02

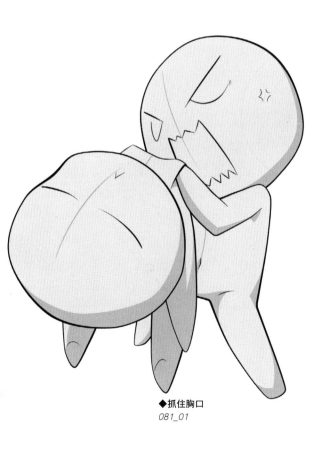

◆抓住胸口
081_01

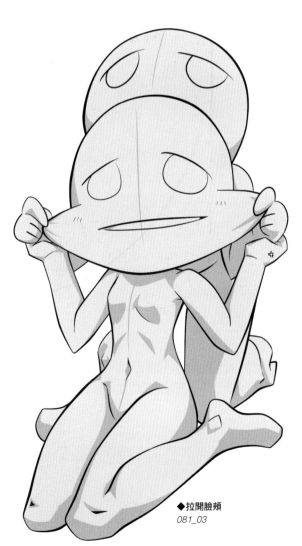

◆拉開臉頰
081_03

持刀決鬥

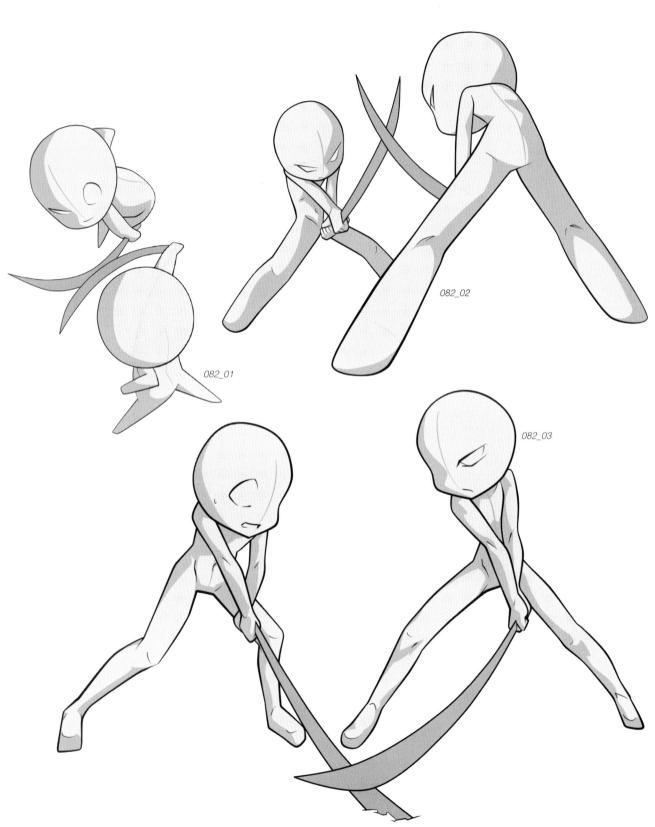

082_01

082_02

082_03

▌斬擊

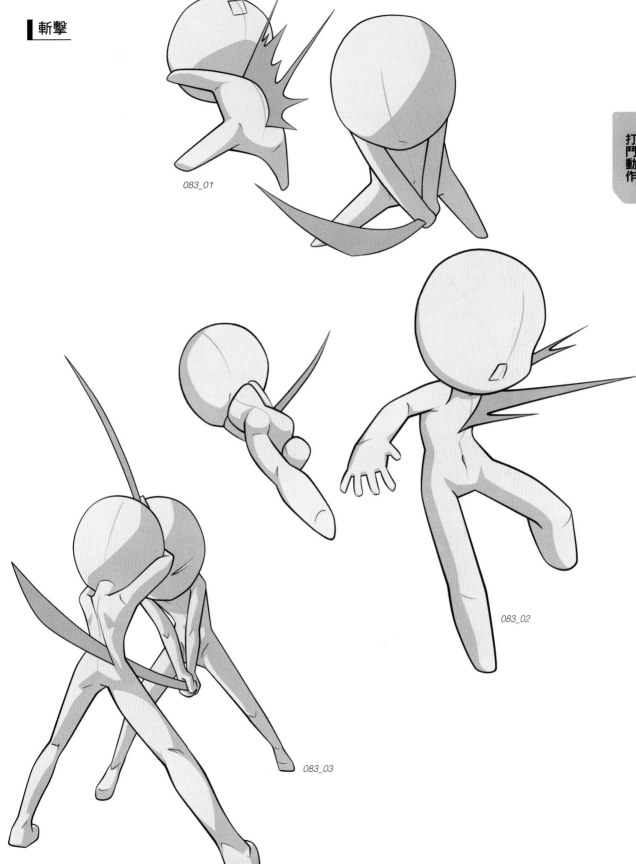

083_01

083_02

083_03

居合拔刀術

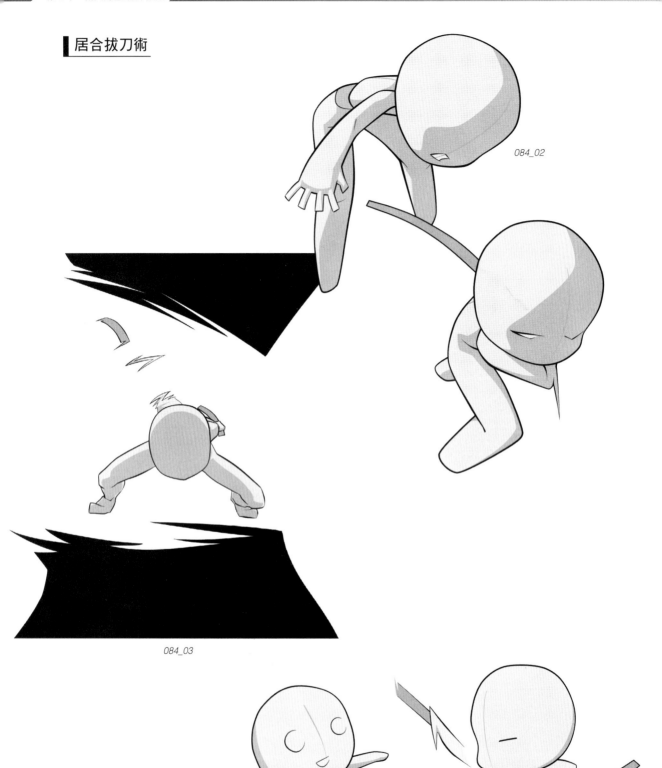

084_02

084_03

084_01

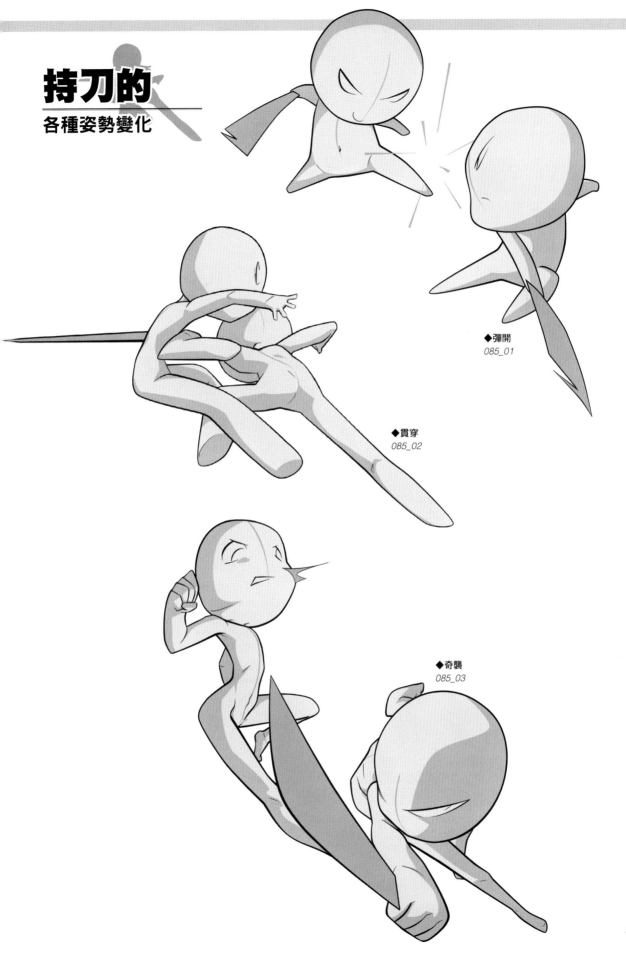

持刀的
各種姿勢變化

◆彈開
085_01

◆貫穿
085_02

◆奇襲
085_03

◆一招斃命
086_01

◆切腹
086_03

◆擊飛武器
086_02

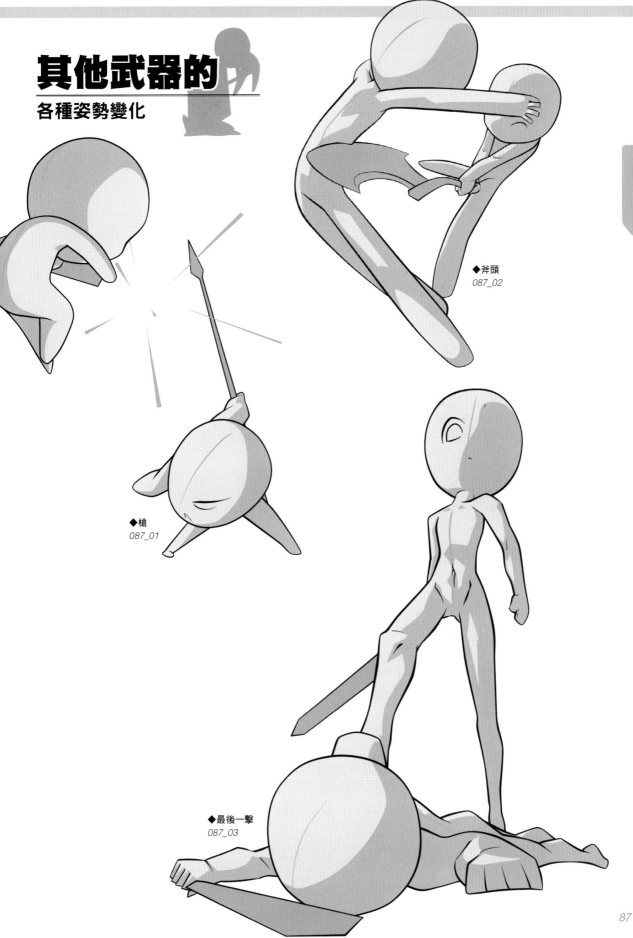

其他武器的
各種姿勢變化

◆斧頭
087_02

◆槍
087_01

◆最後一擊
087_03

其他武器的
各種姿勢變化

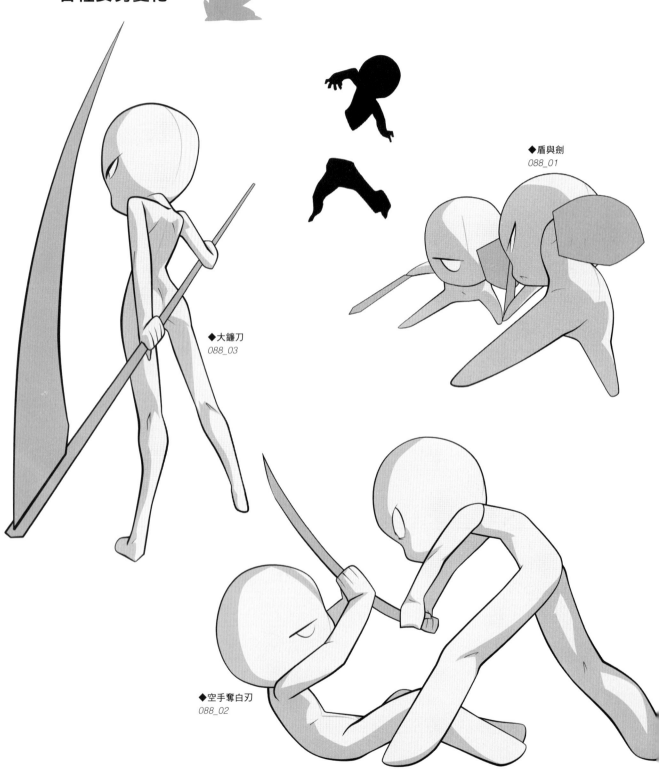

◆盾與劍
088_01

◆大鐮刀
088_03

◆空手奪白刃
088_02

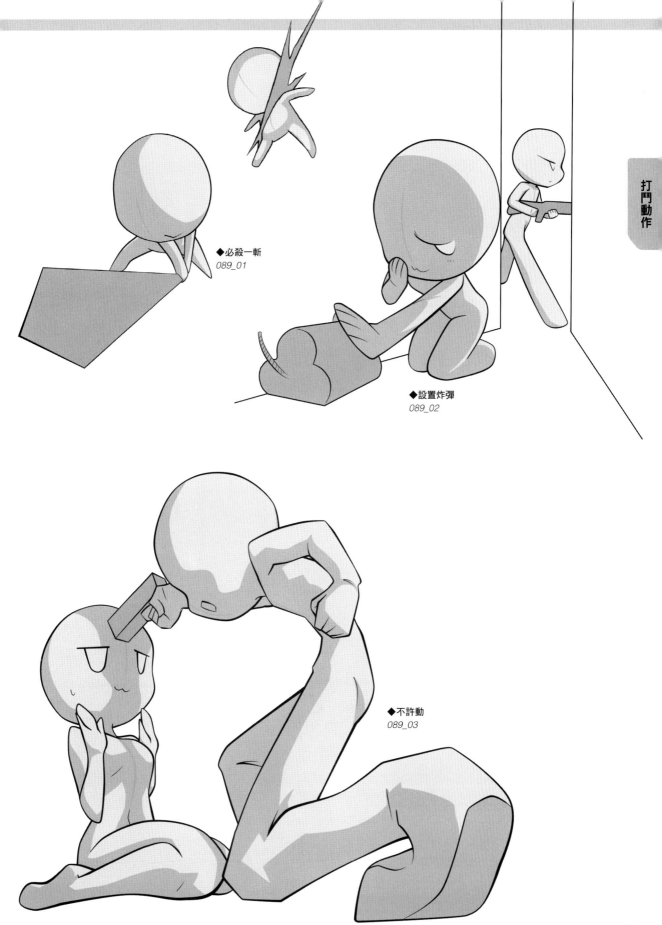

◆必殺一斬
089_01

◆設置炸彈
089_02

◆不許動
089_03

其他武器的
各種姿勢變化

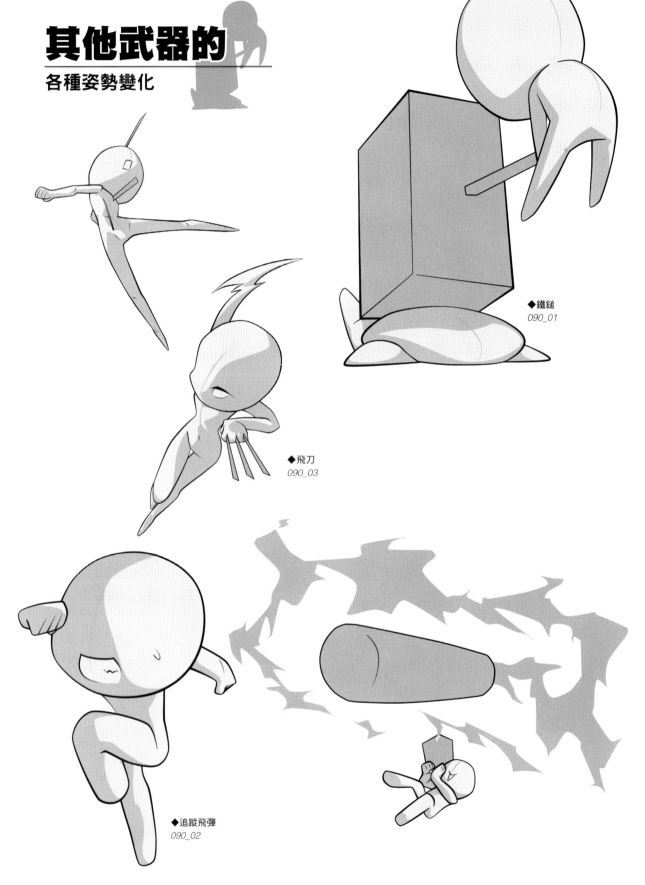

◆鐵鎚
090_01

◆飛刀
090_03

◆追蹤飛彈
090_02

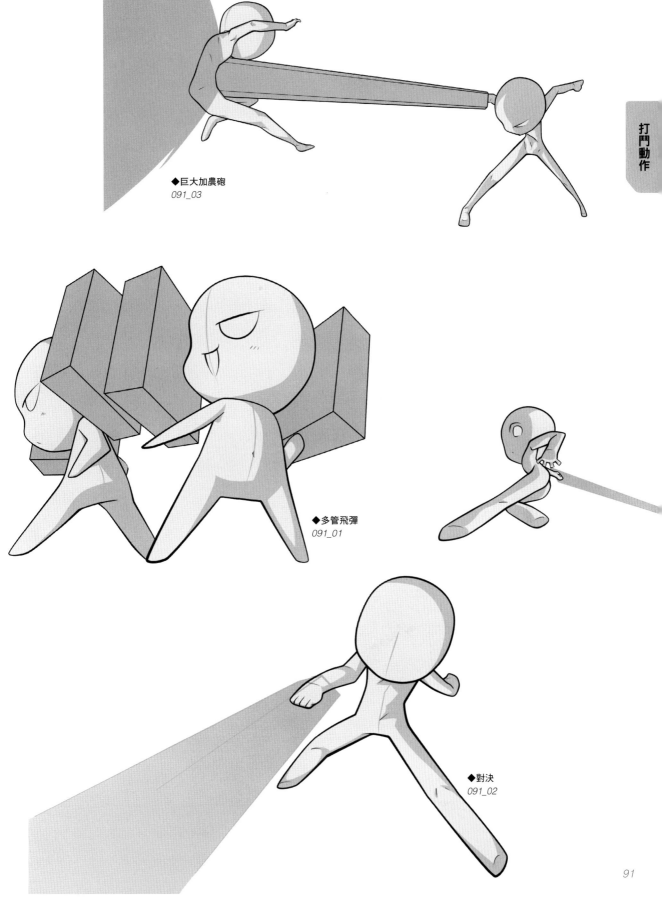

◆巨大加農砲
091_03

◆多管飛彈
091_01

◆對決
091_02

連續動作（刀劍）

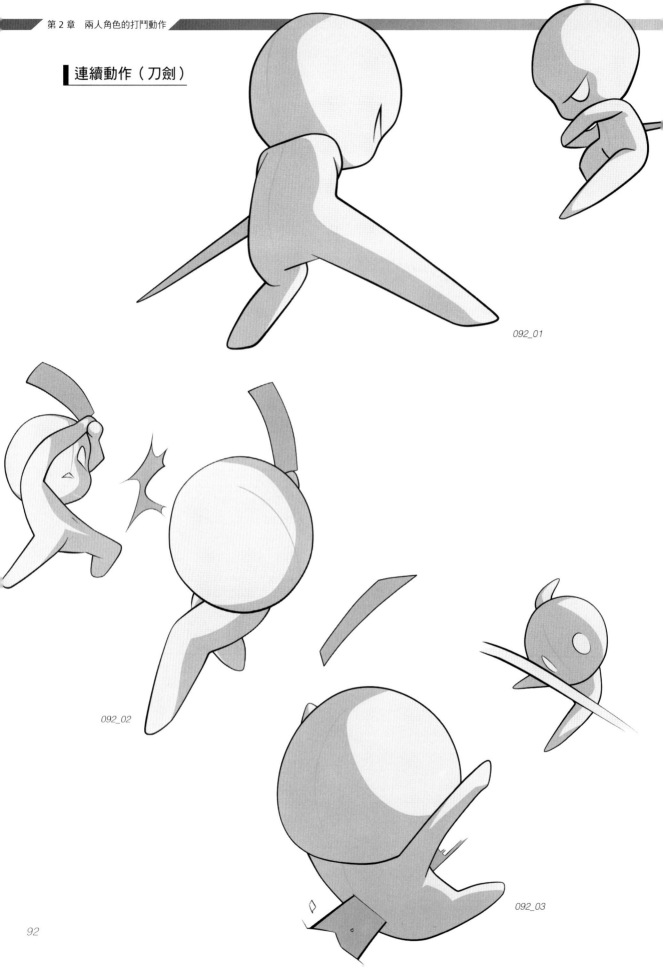

092_01

092_02

092_03

連續動作（槍）

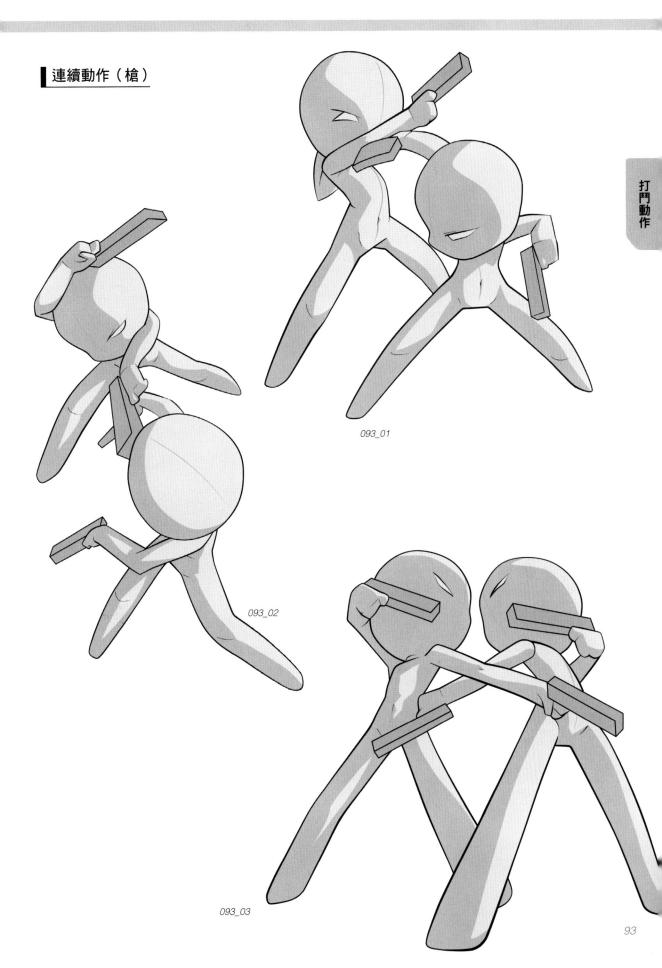

093_01

093_02

093_03

連續動作（格鬥）

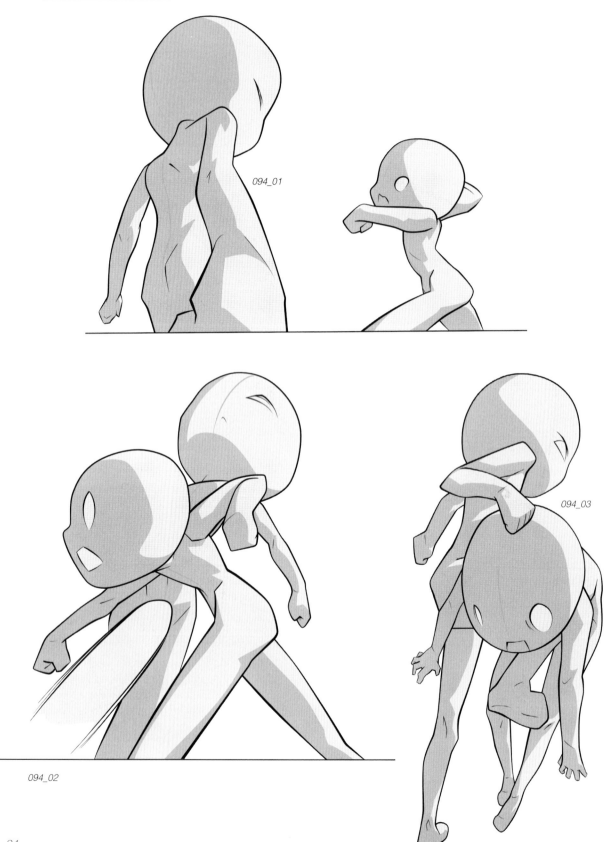

094_01

094_02

094_03

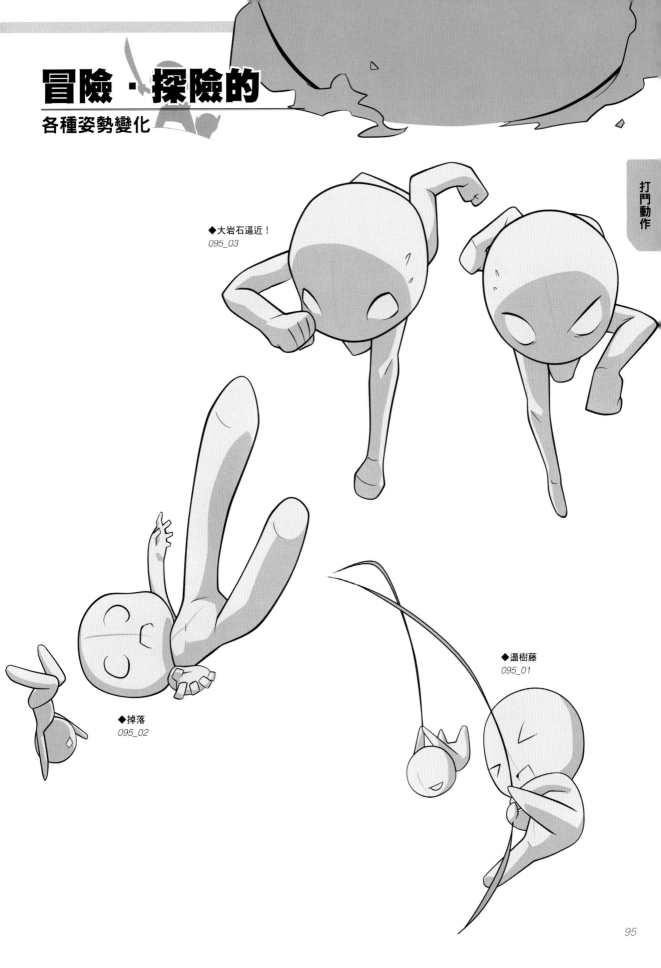

冒險・探險的
各種姿勢變化

◆大岩石逼近！
095_03

◆溫樹藤
095_01

◆掉落
095_02

冒險・探險的

各種姿勢變化

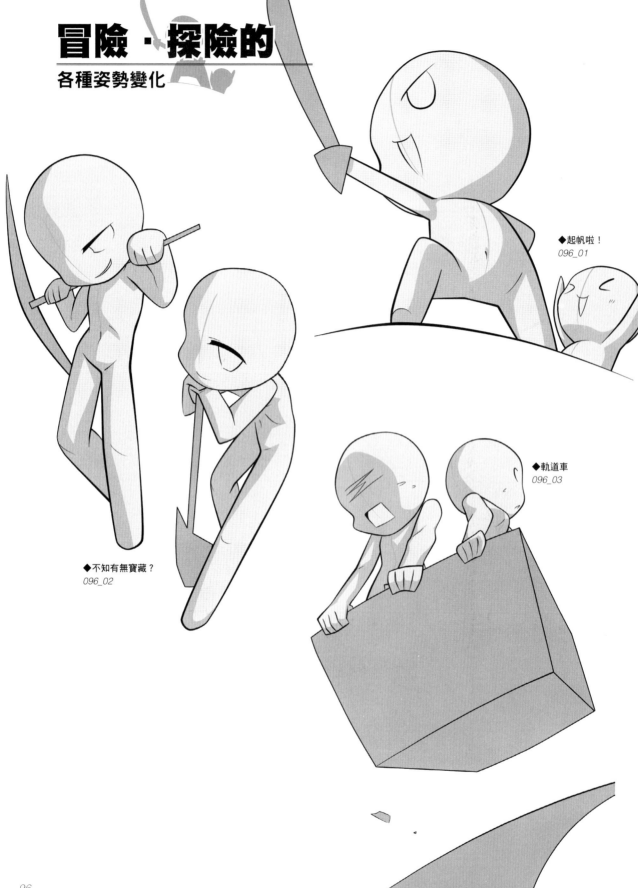

◆起帆啦！
096_01

◆不知有無寶藏？
096_02

◆軌道車
096_03

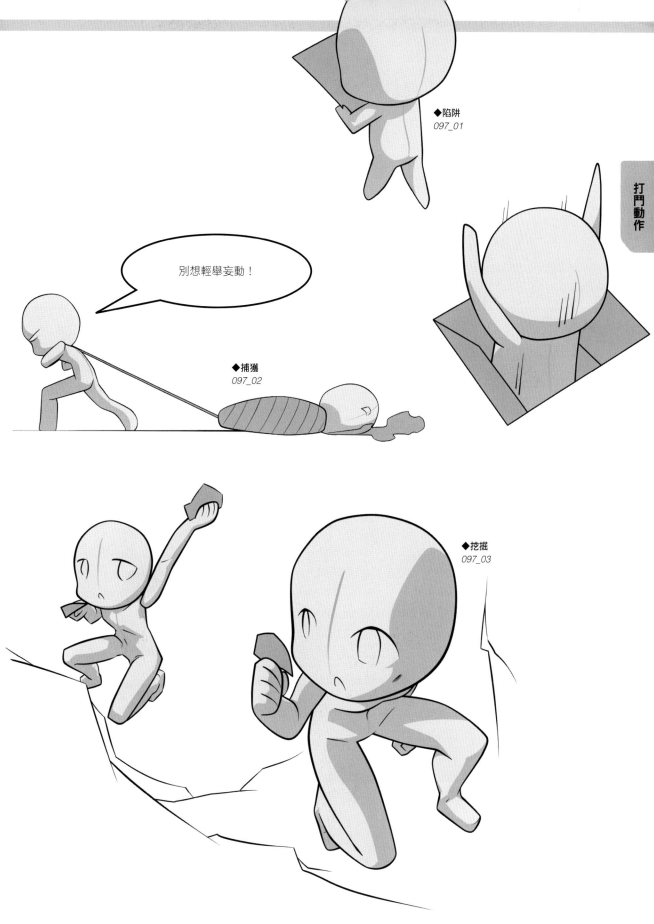

◆陷阱
097_01

別想輕舉妄動！

◆捕獲
097_02

打鬥動作

◆挖掘
097_03

冒險・探險的
各種姿勢變化

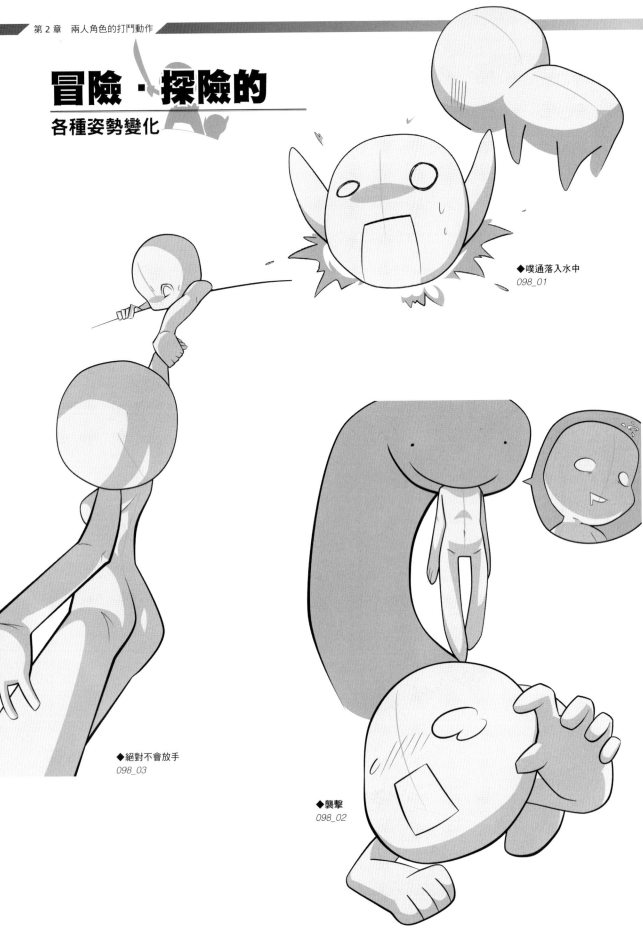

◆噗通落入水中
098_01

◆絕對不會放手
098_03

◆襲擊
098_02

ふうらい

透過服裝與姿勢的搭配，將人物角色的個性分別描繪出來！

比方説魔術師就讓他穿戴高帽燕尾服，手中拿著撲克牌等各式魔術道具。三國志的武將就讓他身著堅固的頭盔、鎧甲，手拿大件兵器…。如果能在服裝打扮上一眼就看得出角色的職業或個人特質，也能夠凸顯出人物角色的個性。不光是服裝，也有透過姿勢的搭配來展現角色個性的描繪技巧。比方説魔術師如果雙腳併攏站立，會給人充滿神祕感的氣氛，但如果擺出手臂、雙腳都大開的姿勢，看起來就像是個活潑的表演者。姿勢沉著冷靜的武將呈現出威風凜凜的風格，但如果姿勢彷彿就要向外衝去的武將，看起來又像是迅敏勇敢的角色吧。讓我們依照人物角色的個性去分別描繪，呈現出更有魅力的插畫作品吧！

Profile

歷經遊戲公司的工作後，現在是自由插畫家。主要的創作領域是社群網路遊戲的插畫。
http://re3rdn.wix.com/vagabond

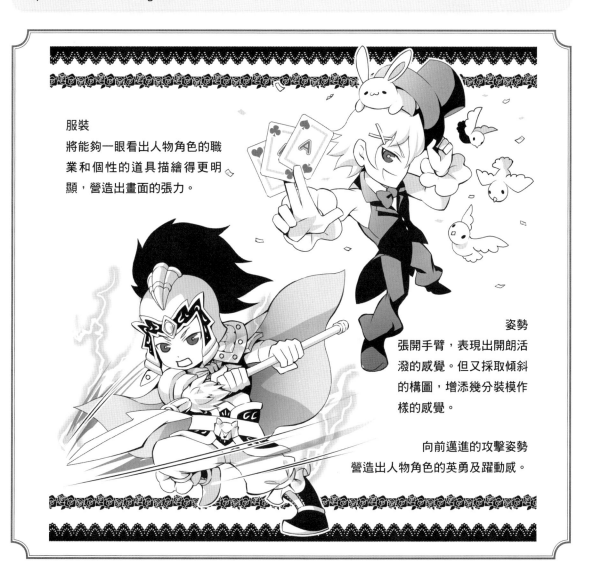

服裝
將能夠一眼看出人物角色的職業和個性的道具描繪得更明顯，營造出畫面的張力。

姿勢
張開手臂，表現出開朗活潑的感覺。但又採取傾斜的構圖，增添幾分裝模作樣的感覺。

向前邁進的攻擊姿勢營造出人物角色的英勇及躍動感。

試著設計角色造形吧！

利用本書附錄的Q版人物素體為基礎，試著去設計角色的造形吧！先設定好故事劇情，在心裏神遊其中，與故事劇情相襯的服裝和人物表情也會隨之浮現。

使用的底圖素材
142_02

這兩個人會是什麼樣的搭擋呢…？

強勢的囚犯與善良的守衛

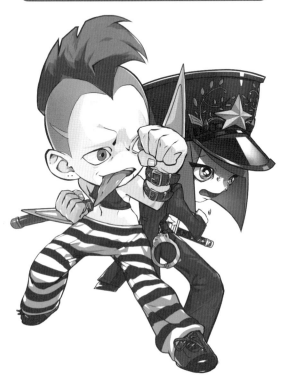

主角是以龐克頭為正字標記的犯罪組織戰鬥員。雖然被同夥背叛丟下而遭到收監，不過竟然運用花言巧語說服了善良的守衛幫他逃獄！一陣混亂之後，馬上就要展開一場逃亡之旅…！！

供人使喚的鬼與虛無僧

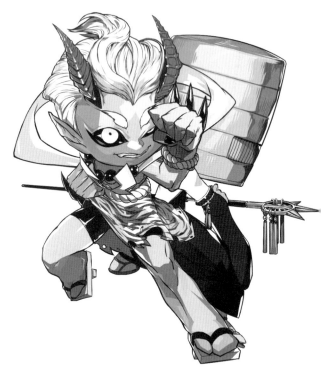

不小心被尚未出師的虛無僧抓住，糊裡糊塗當作僕役使喚的鬼怪。除了得陪伴虛無僧踏上旅程，還不得已擔任起護衛的任務。鬼怪喜歡吃和式烤饅頭，虛無僧則喜歡吃水晶饅頭。各方面都形成對照的兩人恐怕是前途多難了？

插畫範例／SIENgray

第3章
戀愛中的兩人角色

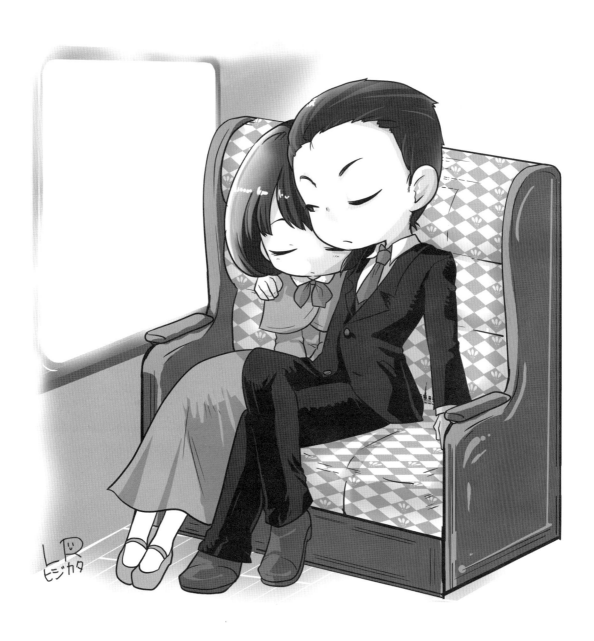

解說 描繪戀愛中的兩人角色姿勢的訣竅

戀愛姿勢的身體接觸很多！

　　戀愛的姿勢相對於日常生活的姿勢，在身體上的接觸比較多。描繪時也有必要意識到男女區別以及體格差異。

　　以身高差異大的情侶為例（圖①）。如果站著牽手的話，身高較高的一方的手臂就得極度地伸長（圖②）。

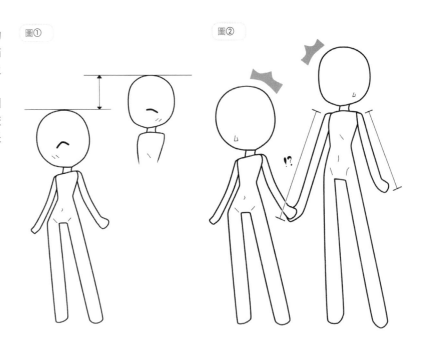

圖①

圖②

擺姿勢時，要意識到各部位的組合方式

　　描繪身高差異大的情侶牽手的場景（圖③）時，要意識到在序言章節學到的「部位的組合方式」。身高較高的一方要稍微壓低身子，另一方則要稍微把手臂抬高，以這樣的姿勢來牽住對方的手。

　　試著練習各種不同動作與角度的手臂吧。如此對於抓住對方、擁抱對方的場景描繪都很有幫助（圖④）。

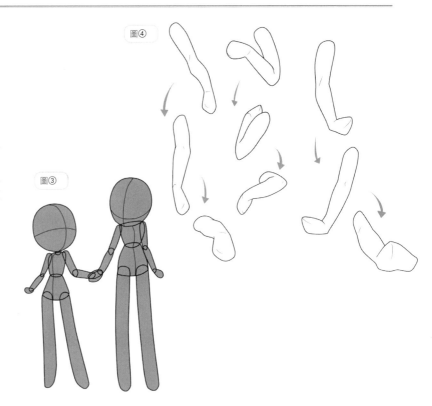

圖④

圖③

藉由「倚靠在對方身上」表現出兩人的親密

圖⑤是女生將身體整個倚靠在男生身上的姿勢。這種其中一方將體重靠在另一方的「身體倚靠」姿勢，可以向觀眾傳達出兩人之間關係的親密程度。

圖⑥也是呈現出其中一方由後方整個人倚靠在對方身上撒嬌的氣氛。實際上拿人偶公仔來擺出這樣的姿勢時，應該會整個卡進對方的頭部才對…不過 2 次元的插畫，可以像這樣以「視覺陷阱圖」的手法來描繪。

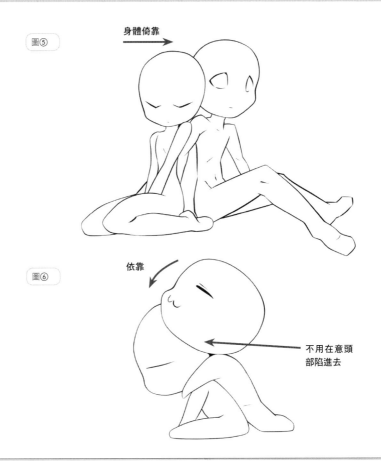

圖⑤

身體倚靠

圖⑥

依靠

不用在意頭部陷進去

切割畫面的手法營造出更強烈的戲劇性！

圖⑦是男女錯身而過的一個場景。畫面前方的女生，是否心中屬意這個男生呢？

這個圖如果像圖⑧這樣切割的話會變成怎麼樣呢？看不到女生的眼睛，氣氛就變得懸疑起來。好像兩人之間的關係會發生什麼樣的大事似的預感。

本書基本上都以角色全身的姿勢刊載，但如果對「畫面切割方式」去著墨的話，就可以描繪出更具戲劇性的場景。

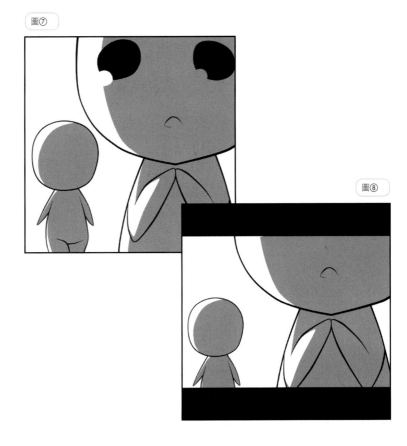

圖⑦

圖⑧

手牽著手

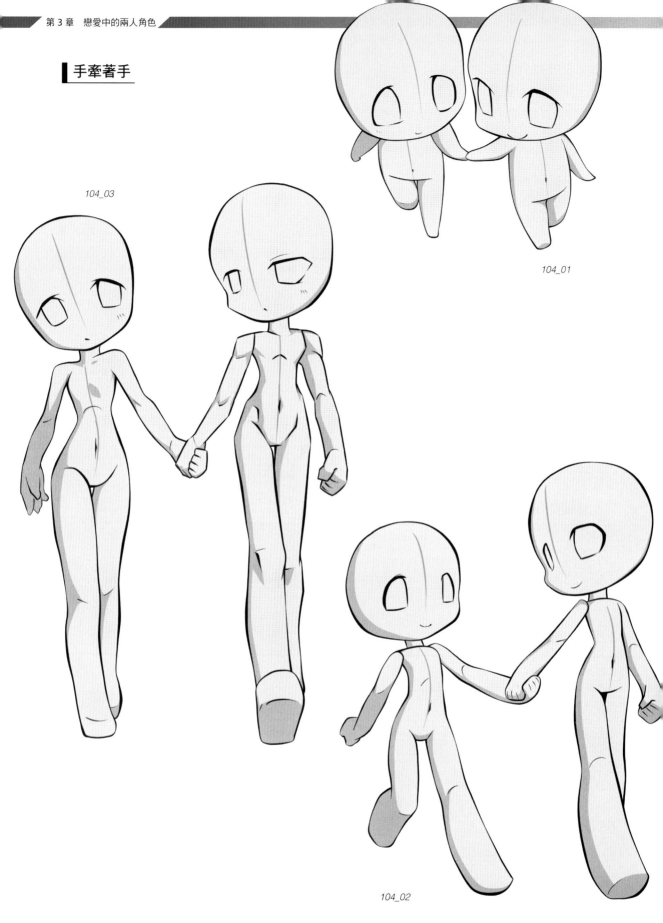

104_01

104_03

104_02

背靠著背

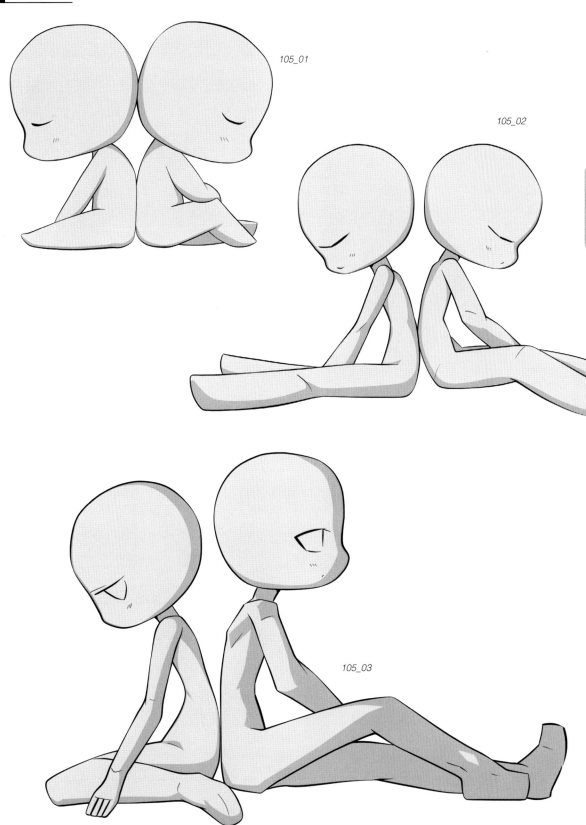

105_01

105_02

105_03

挨著睡覺

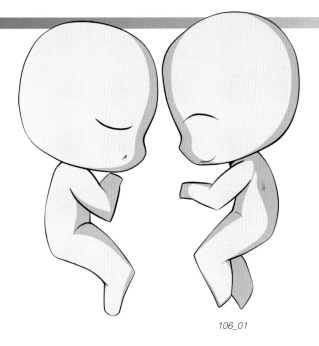

106_01

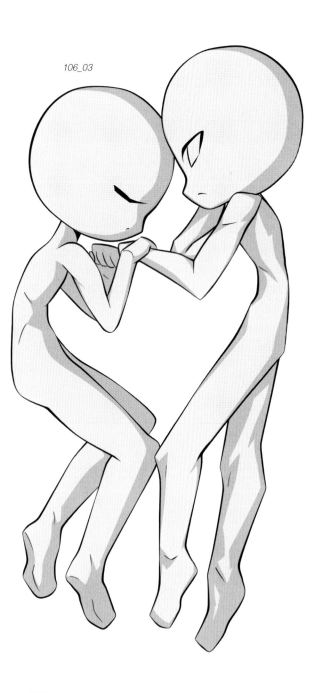

106_03

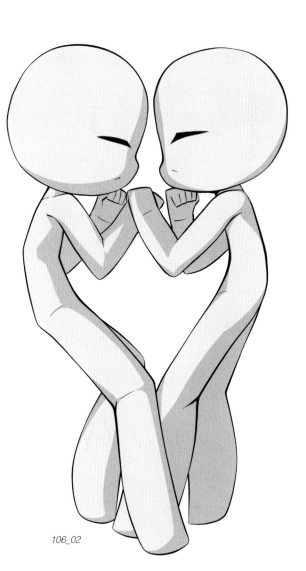

106_02

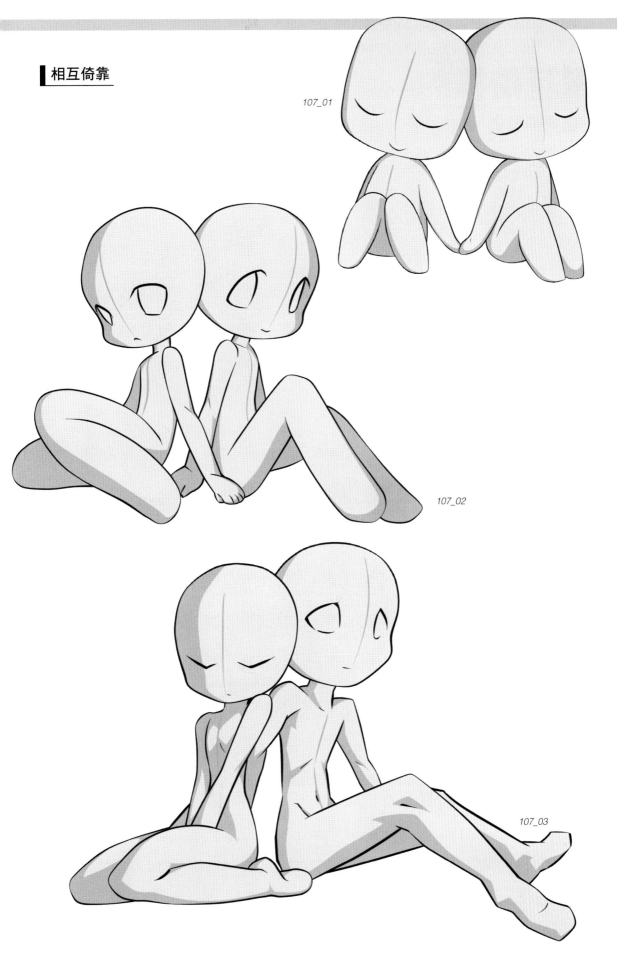

107_01

107_02

107_03

戀愛

相互倚靠的
各種姿勢變化

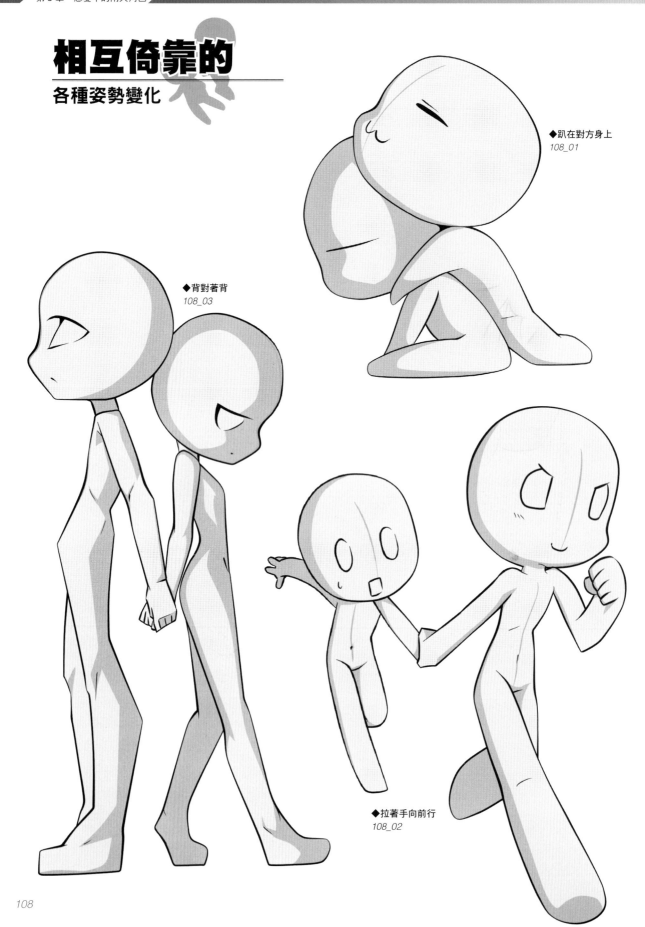

◆趴在對方身上
108_01

◆背對著背
108_03

◆拉著手向前行
108_02

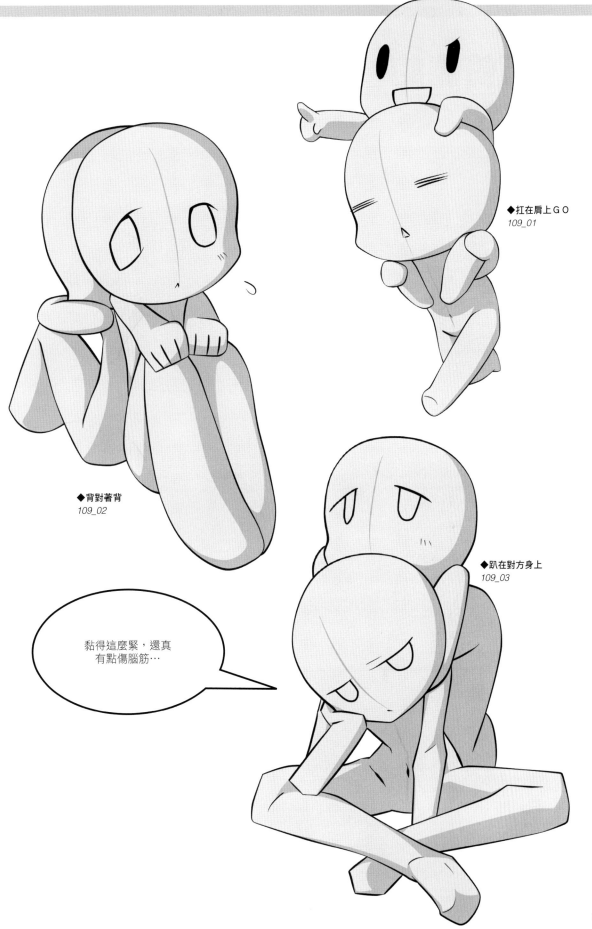

◆扛在肩上GO
109_01

◆背對著背
109_02

◆趴在對方身上
109_03

黏得這麼緊,還真
有點傷腦筋…

戀愛

相互倚靠的
各種姿勢變化

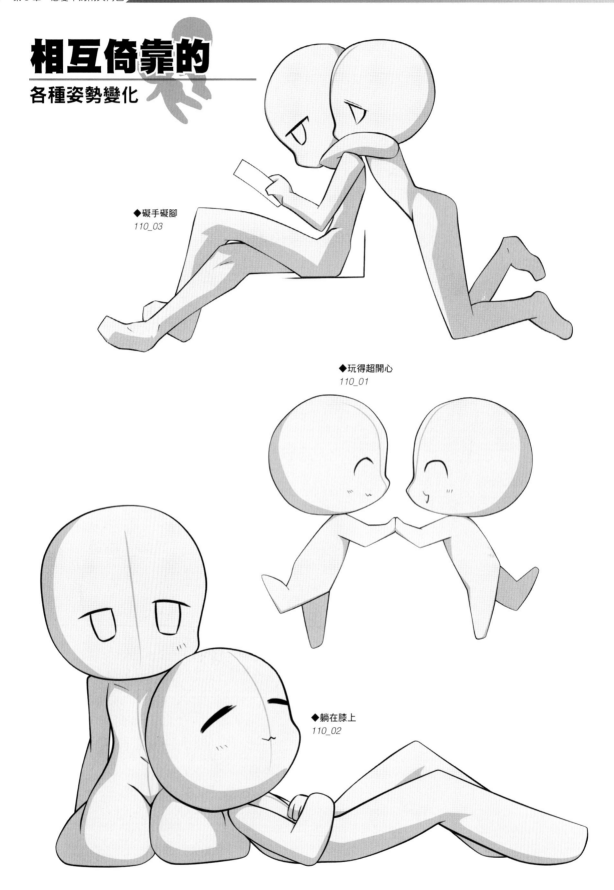

◆礙手礙腳
110_03

◆玩得超開心
110_01

◆躺在膝上
110_02

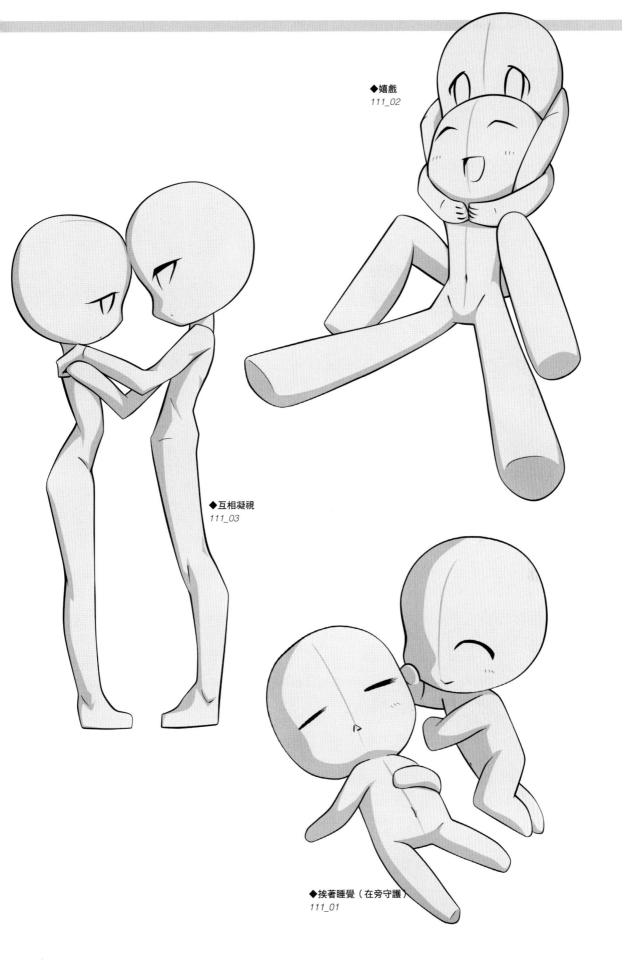

◆嬉戲
111_02

◆互相凝視
111_03

◆挨著睡覺（在旁守護）
111_01

親吻 1

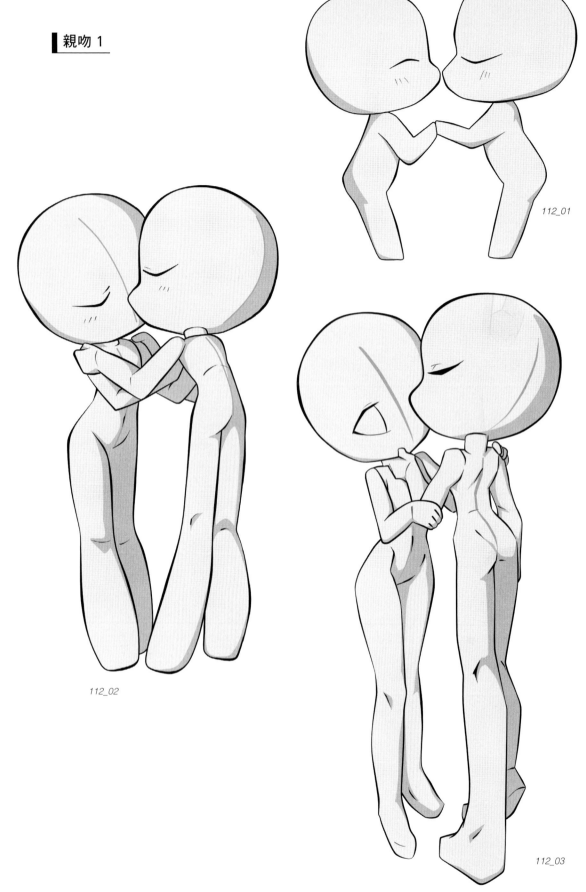

112_01

112_02

112_03

親吻 2

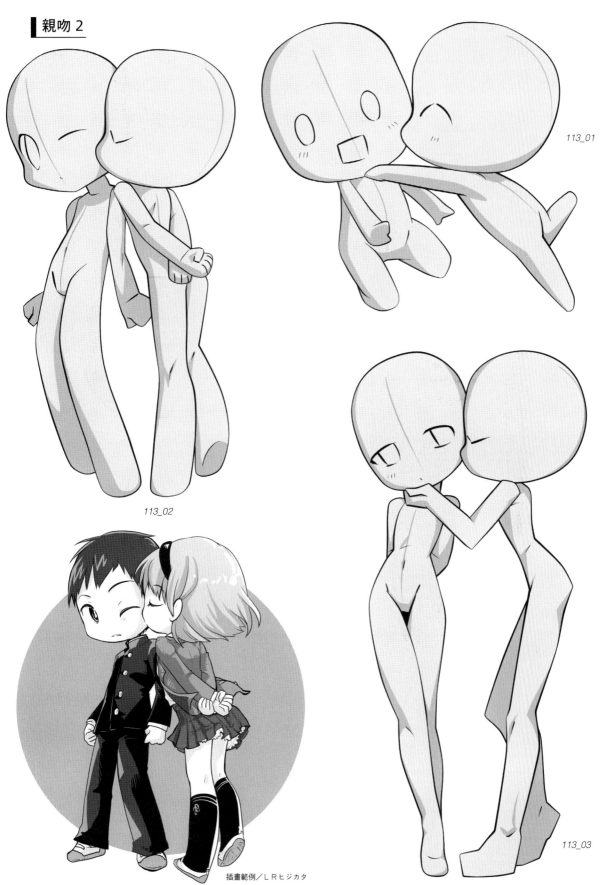

113_01

113_02

113_03

插畫範例／ＬＲヒジカタ

戀愛

親吻的
各種姿勢變化

◆靠著牆壁
114_03

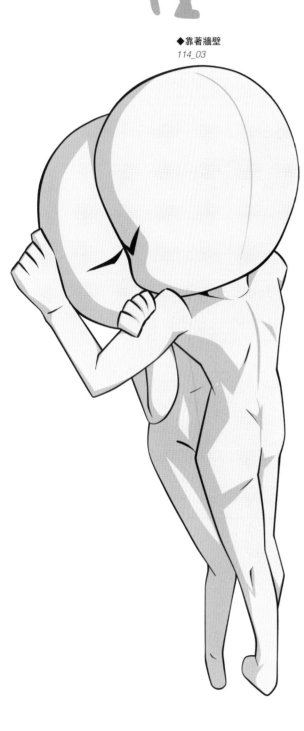

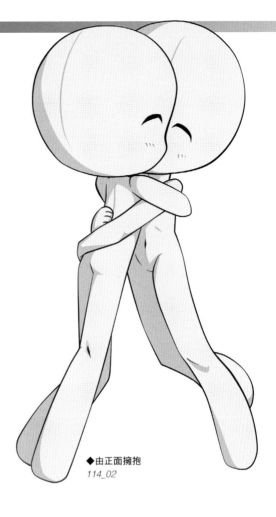

◆由正面擁抱
114_02

◆推倒
114_01

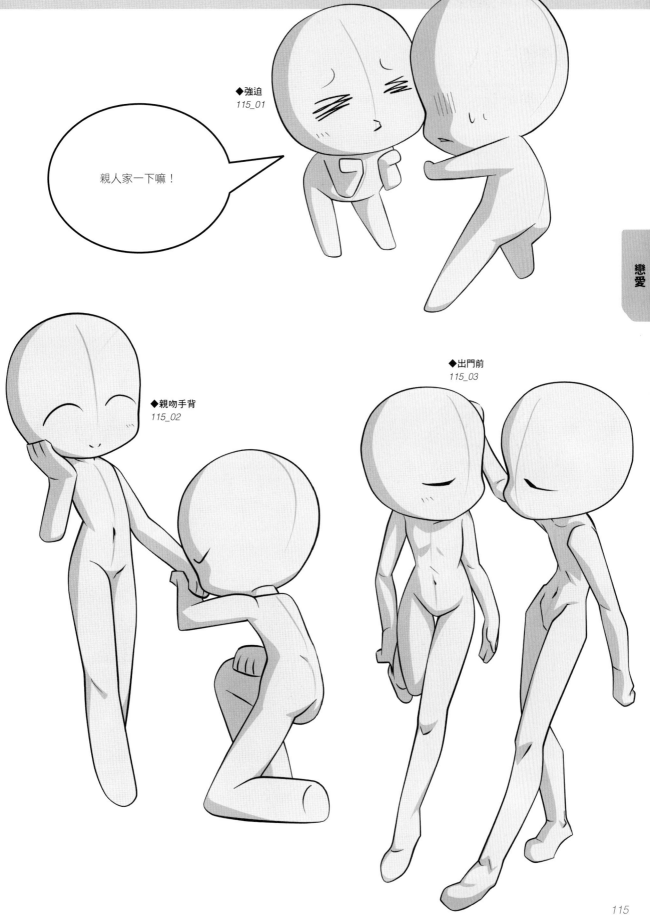

◆強迫
115_01

親人家一下嘛！

戀愛

◆親吻手背
115_02

◆出門前
115_03

緊緊擁抱 1

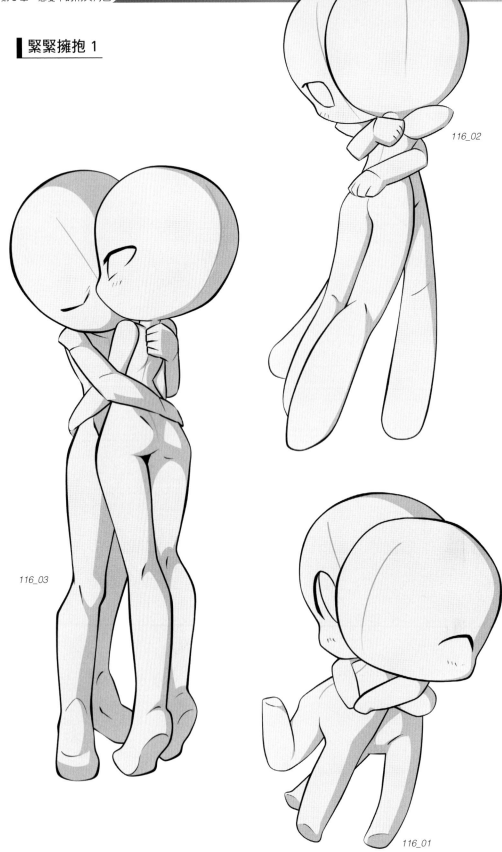

116_02

116_03

116_01

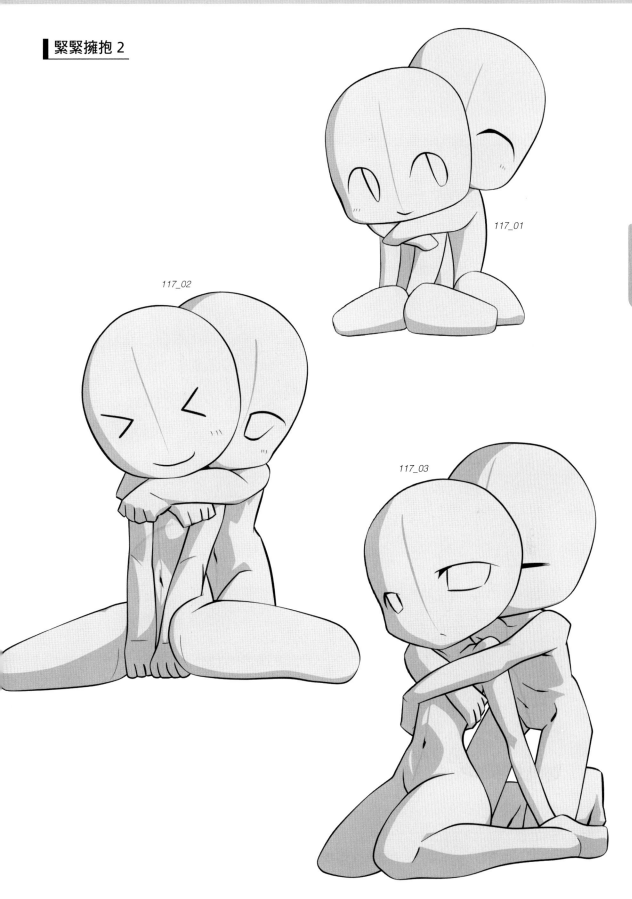

▌緊緊擁抱 2

117_01

117_02

117_03

背著對方

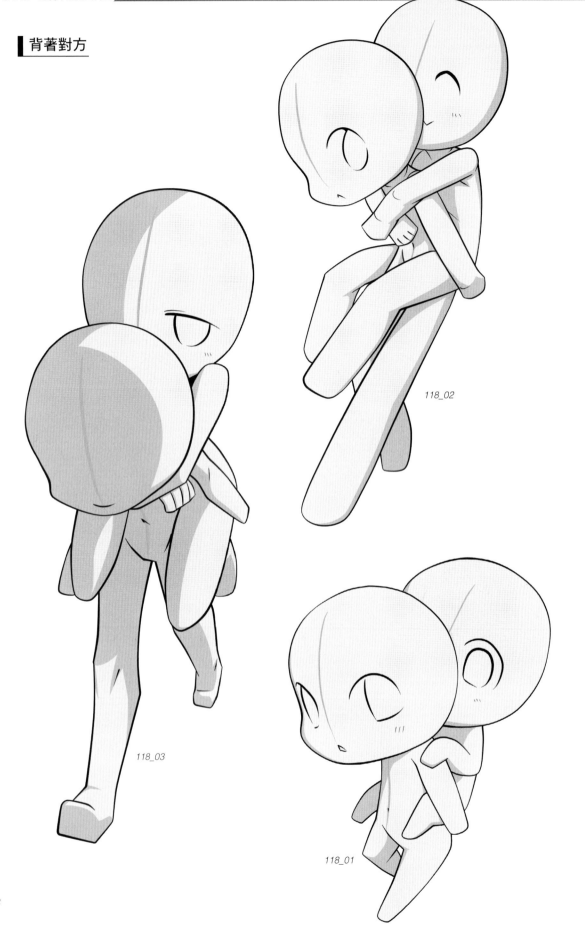

118_02

118_03

118_01

縁愛

119_02

119_03

119_01

緊緊擁抱的
各種姿勢變化

◆趴在背後
120_01

◆抱著睡覺
120_02

◆別想逃走
120_03

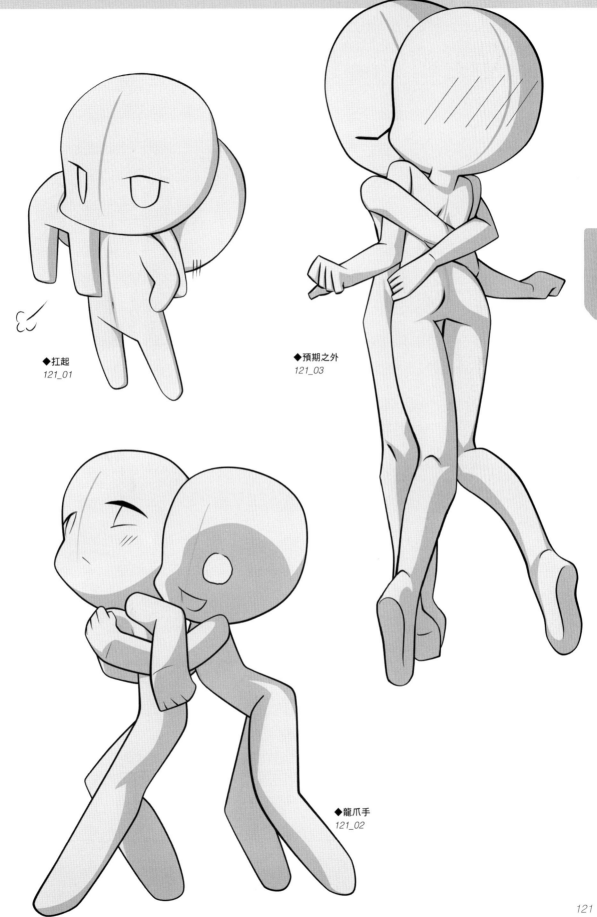

◆扛起
121_01

◆預期之外
121_03

◆龍爪手
121_02

壁咚

心跳
加速！

122_02

122_03

122_01

束縛的
各種姿勢變化

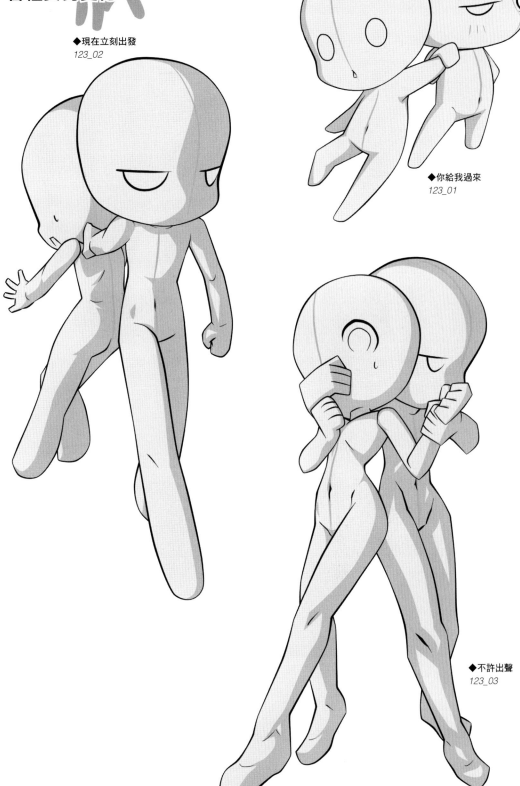

◆現在立刻出發
123_02

◆你給我過來
123_01

◆不許出聲
123_03

束縛的
各種姿勢變化

◆壓制住頭部
124_01

◆不許看
124_02

◆壓倒
124_03

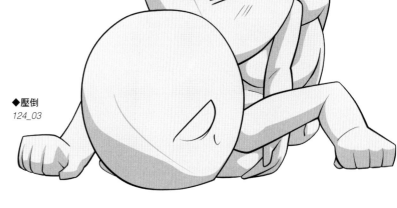

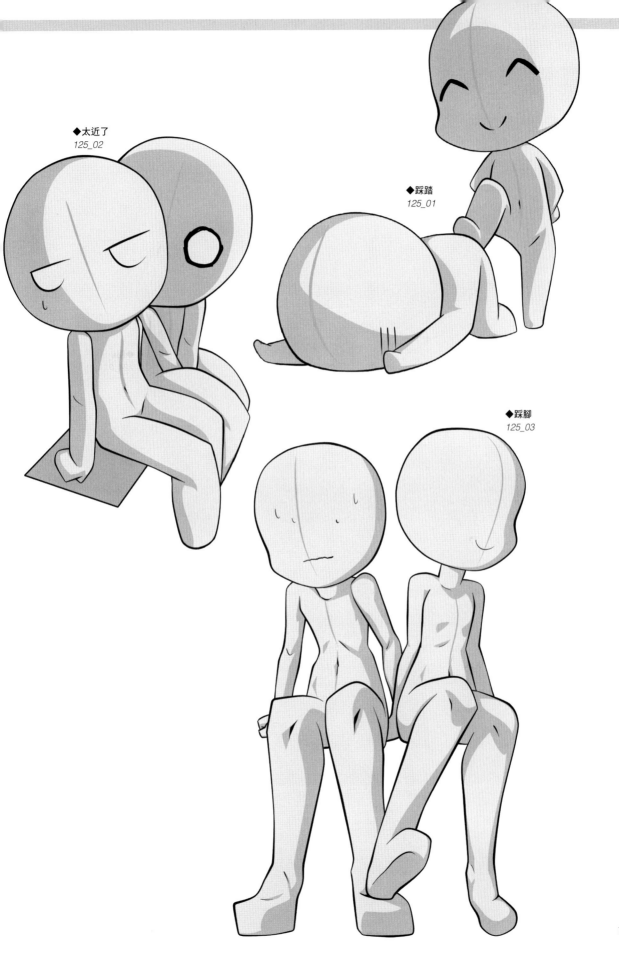

◆太近了
125_02

◆踩踏
125_01

◆踩腳
125_03

戀愛

騎乘姿勢 1

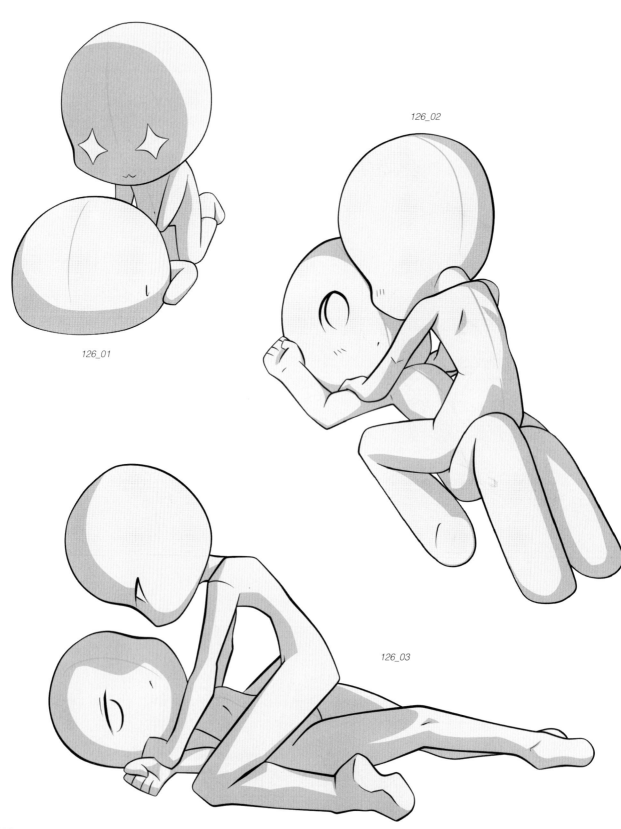

126_01

126_02

126_03

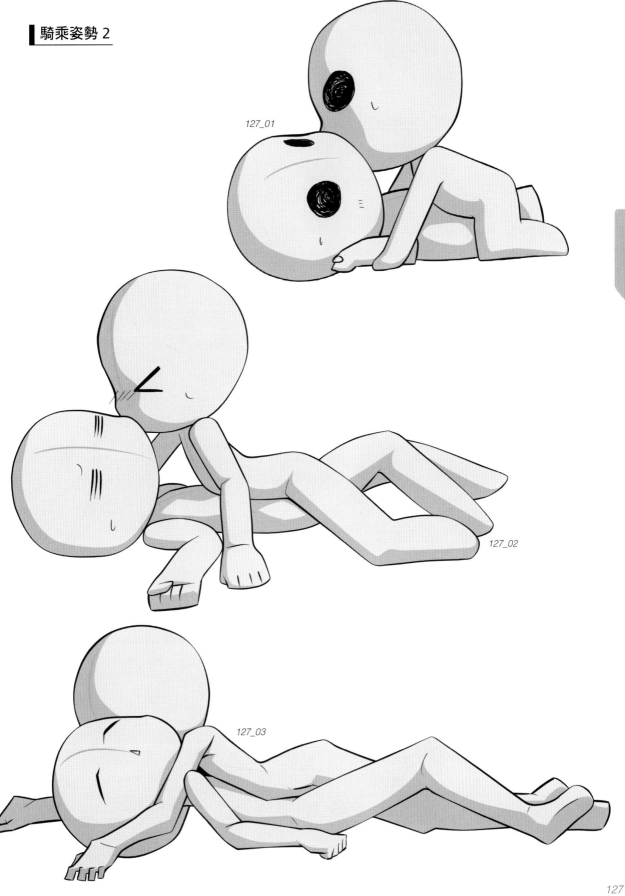

127_01

127_02

127_03

戀愛

騎乘姿勢的
各種姿勢變化

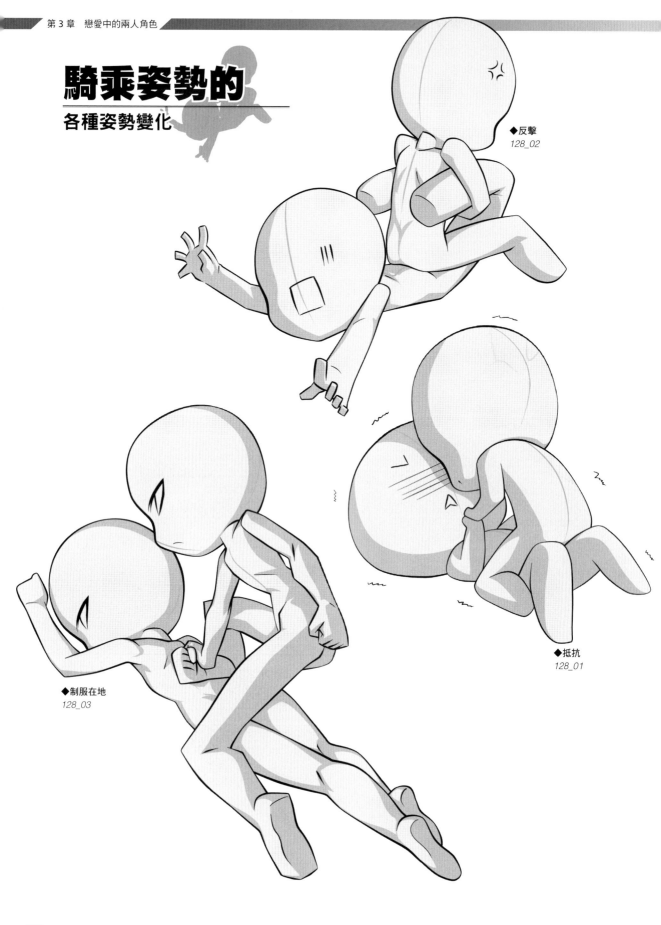

◆反擊
128_02

◆抵抗
128_01

◆制服在地
128_03

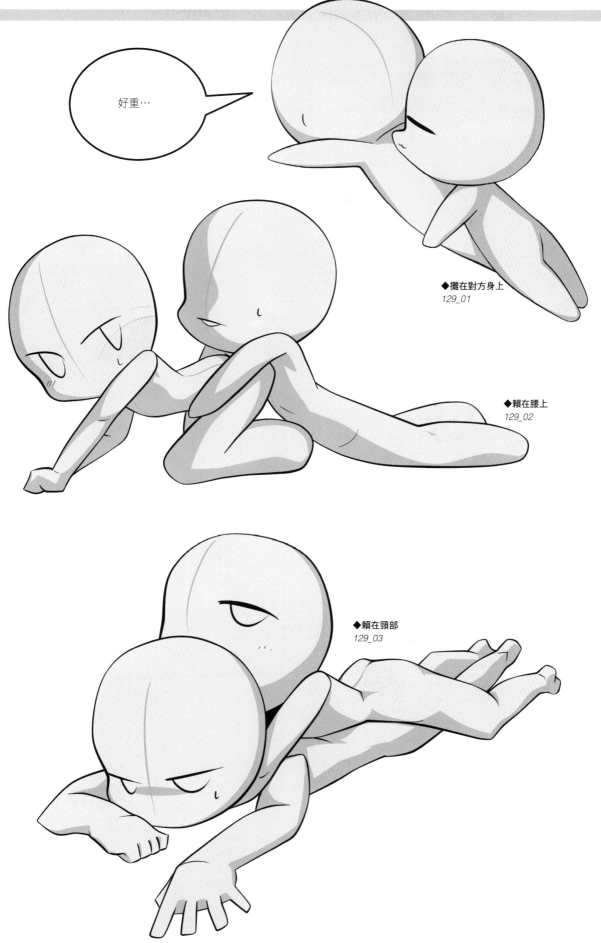

好重…

◆攤在對方身上
129_01

◆賴在腰上
129_02

◆賴在頸部
129_03

戀愛

騎乘姿勢的
各種姿勢變化

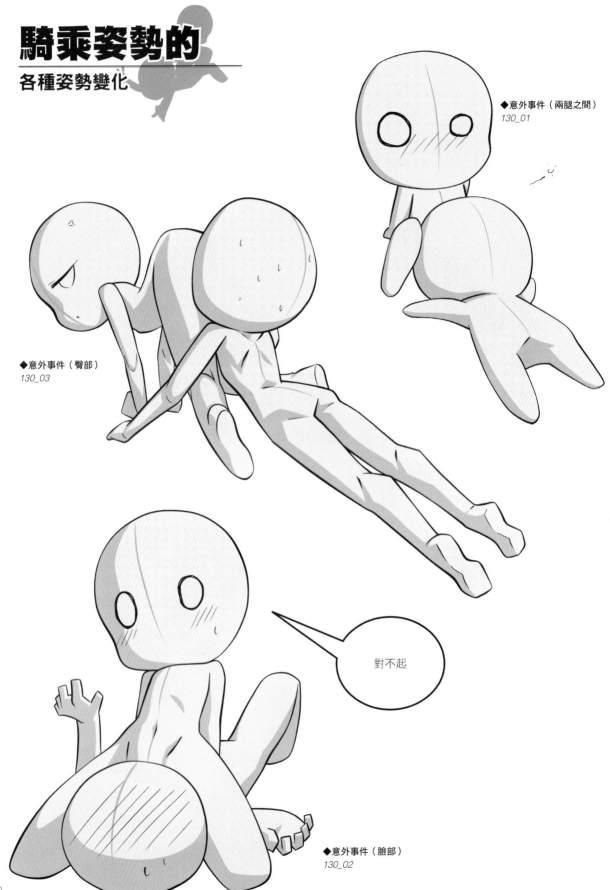

◆意外事件（兩腿之間）
130_01

◆意外事件（臀部）
130_03

對不起

◆意外事件（臉部）
130_02

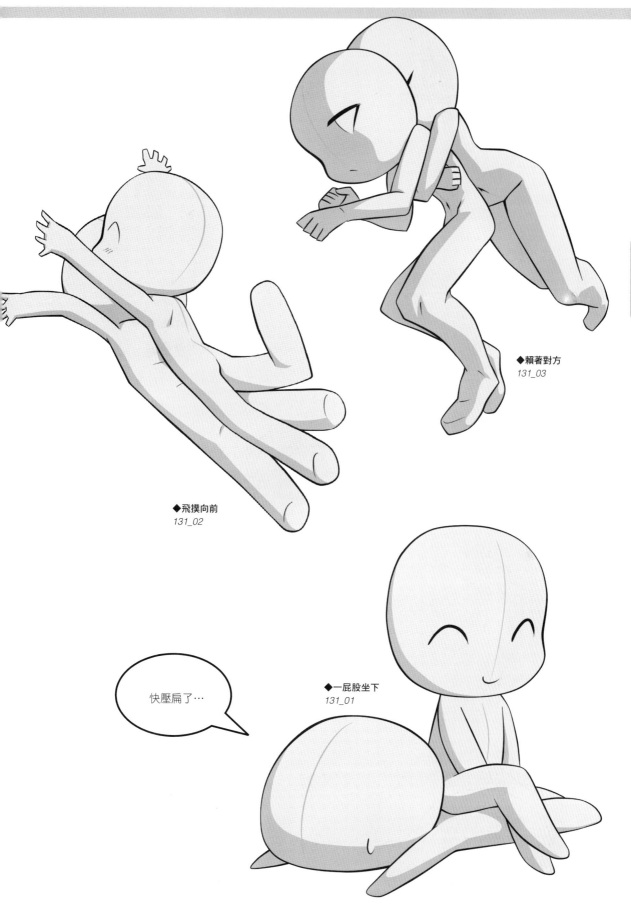

◆賴著對方
131_03

◆飛撲向前
131_02

快壓扁了…

◆一屁股坐下
131_01

戀愛

其他戀愛的
各種姿勢變化

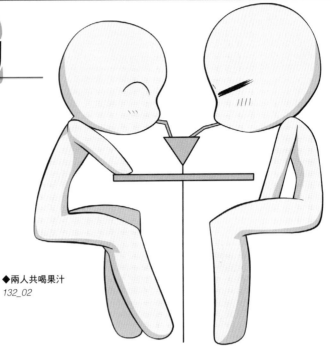

◆兩人共喝果汁
132_02

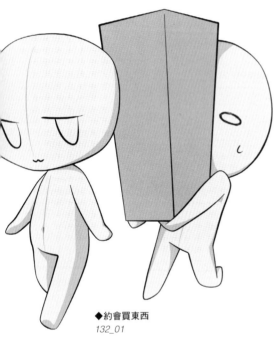

◆約會買東西
132_01

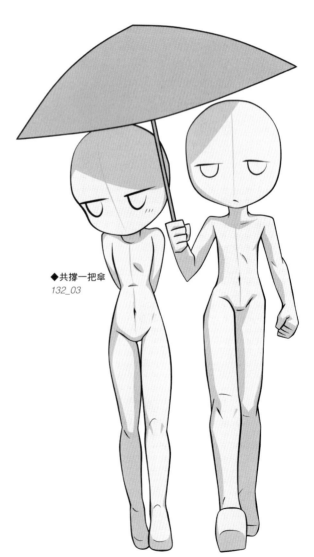

◆共撐一把傘
132_03

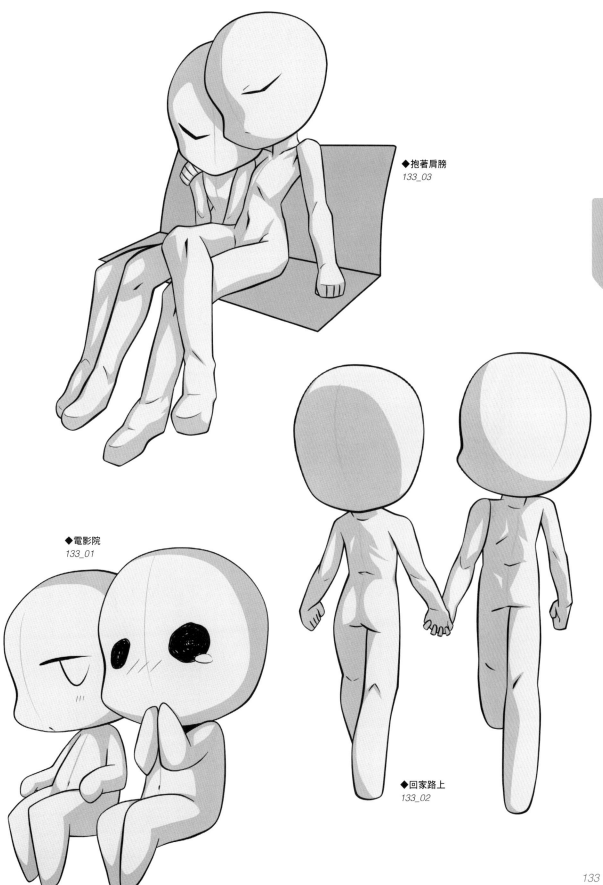

◆抱著肩膀
133_03

◆電影院
133_01

◆回家路上
133_02

在畫面加上「簡單背景」，呈現出更有魅力的插畫吧！

　　如果能夠在插畫裏加上背景，Q版造形人物角色看起來也會更加生動。不過描繪背景要運用到「遠近法」這個技法，好像很難的樣子…。為此煩惱的人應該不少吧？不要太在意遠近法，只要在人物角色周遭加上一些小道具，即使是「簡單背景」也能夠讓插畫作品更顯魅力哦。

　　比方説，就算只是在畫面偏下方畫上一條線（地平線），就可以在人物角色的腳下呈現出地面的感覺。即便不考慮物件的立體深度，單純畫上建築物或是樹木，也能傳達出該場所的氣氛。如果對於遠近法不擅長的人，也許可以試著先從「簡單背景」開始描繪看看？

Profile
　　作品以Q版造形人物角色為主。同時也擔任卡片遊戲的插畫設計。
http://www.pixiv.net/member.php？id＝1018303

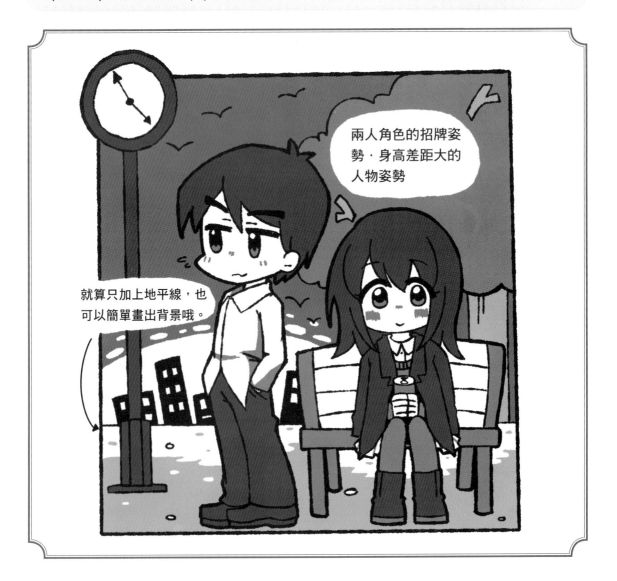

第4章
兩人角色的招牌姿勢・身高差距大的人物姿勢

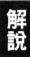 以單張圖來思考招牌動作與構圖的呈現！

將場景或作品的氣氛傳達給觀眾的「單張圖」

例如兩位主角擺出帥氣的招牌動作的電影海報，或是讓人聯想到令人心跳加速的冒險的漫畫封面等等…讓我們一起來思考如何能夠描繪出吸引人的「單張圖」及構圖吧。

單張圖的設計有幾種固定的模式。其中一種是如圖①這樣將作品或是場景的印象表現出來。另外也有如圖②這般擷取角色人物的日常生活一景來傳達氣氛的單張圖。

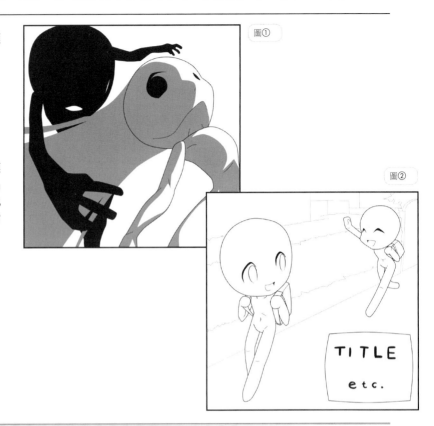

圖①

圖②

利用三角形構圖表現出動感或是穩定感

圖③是由空中掉落的兩人角色。可以感受到活潑且充滿動感的印象吧。倒三角形的構圖，可以讓觀眾感覺到「動感」。

圖④是在樹蔭下的兩人角色。和圖③相反，這次可以感受到的是沉穩的氣氛吧？三角形的構圖，營造出「穩定」的氣氛。

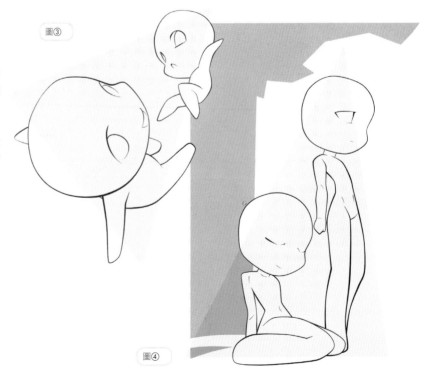

圖③

圖④

試著在畫面中加上可以感受到戲劇性的資訊

圖⑤畫面前方的角色擺出格鬥的架式，而畫面後方的角色正要伸手拔刀。畫面傳達出兩人角色的戰鬥風格是不一樣的。

在圖⑥中，一方是手裏拿著書本的眼鏡男子。另一方則雙手抱胸看著另一個方向。看起來似乎是個性不合的兩個人，正要展開什麼樣的戲劇性發展。對單張圖而言，如何將細節資訊在畫面呈現，是一件很重要的事。

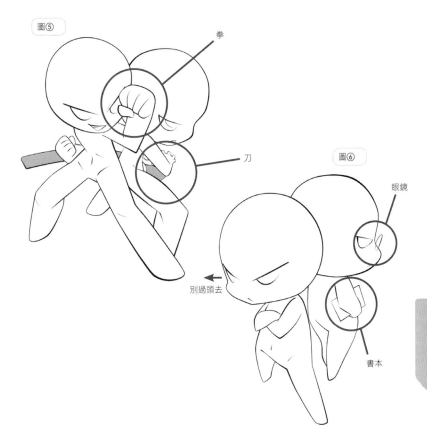

圖⑤　拳　刀　圖⑥　眼鏡　別過頭去　書本

注意呈現人物角色的細節更能傳達出人物角色的個性

比方說，如果人物角色擺出姿勢的時候，手指是彎曲的，就會給人充滿力量的印象（圖⑦）。如果腳掌整個伸直的話，則會傳達出女性魅力或是矯揉造作的氣氛（圖⑧）。

其他還有Q版造形人物特有的表現手法，比方說將頭部壓扁的話，給人不滿或是無力感的印象。如果拉長的話，則是呈現出驚訝的氣氛（圖⑨）。注意呈現這些細節部分，傳達出人物角色的個性吧

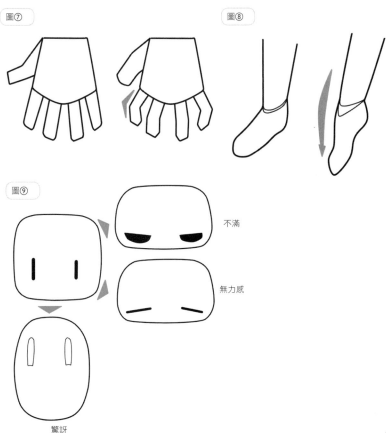

圖⑦　圖⑧　圖⑨　不滿　無力感　驚訝

兩人皆為女性的
招牌動作

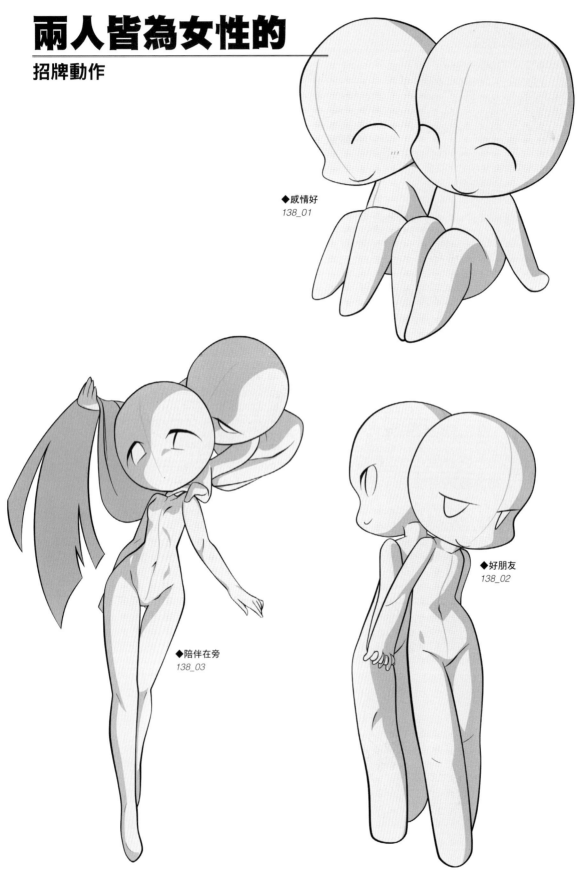

◆感情好
138_01

◆好朋友
138_02

◆陪伴在旁
138_03

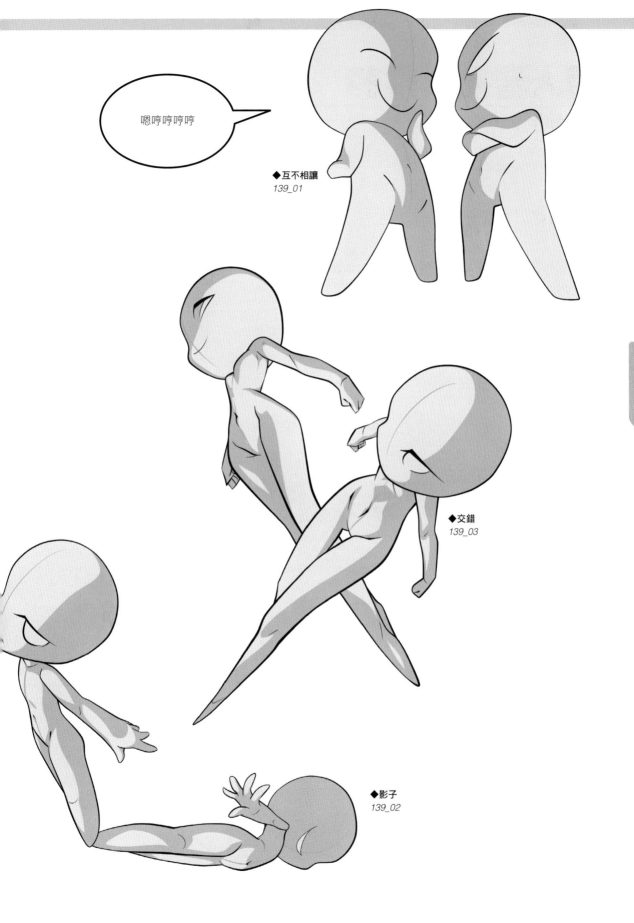

嗯哼哼哼哼

◆互不相讓
139_01

◆交錯
139_03

◆影子
139_02

兩人皆為女性的
招牌動作

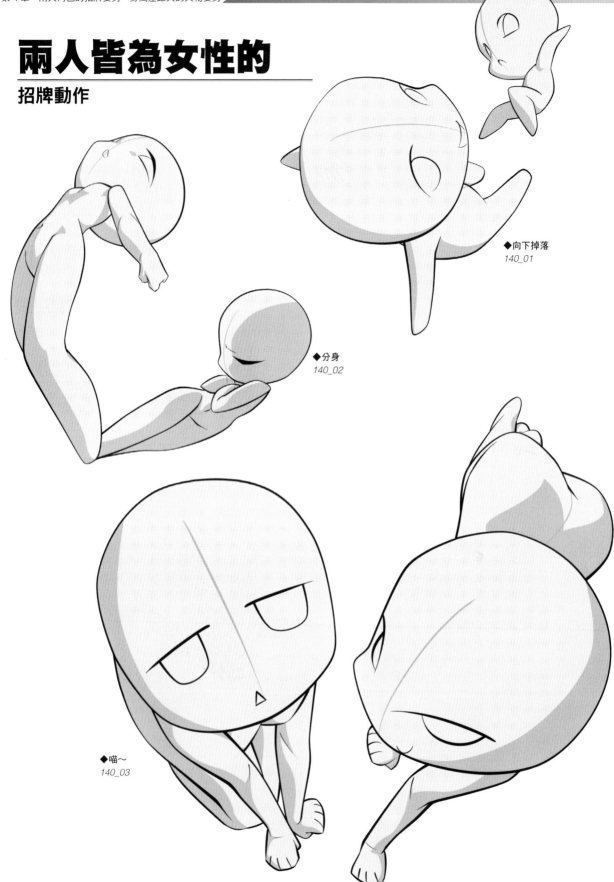

◆向下掉落
140_01

◆分身
140_02

◆喵～
140_03

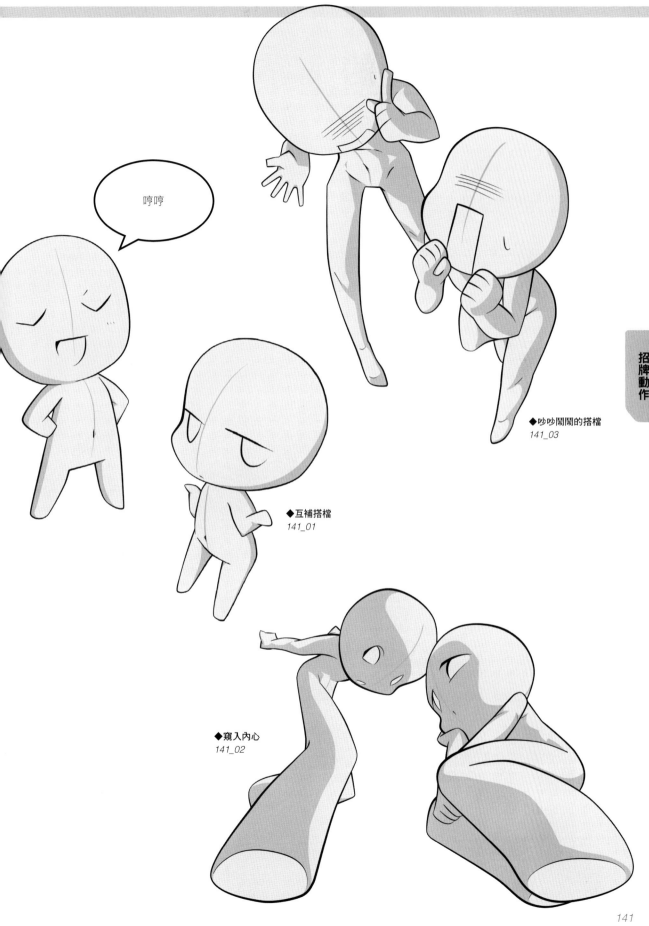

哼哼

◆互補搭檔
141_01

◆窺入內心
141_02

◆吵吵鬧鬧的搭檔
141_03

招牌動作

兩人皆為男性的

招牌動作

◆我們兩個一起上吧！
142_02

◆舉拳相碰
142_03

◆好哥們
142_01

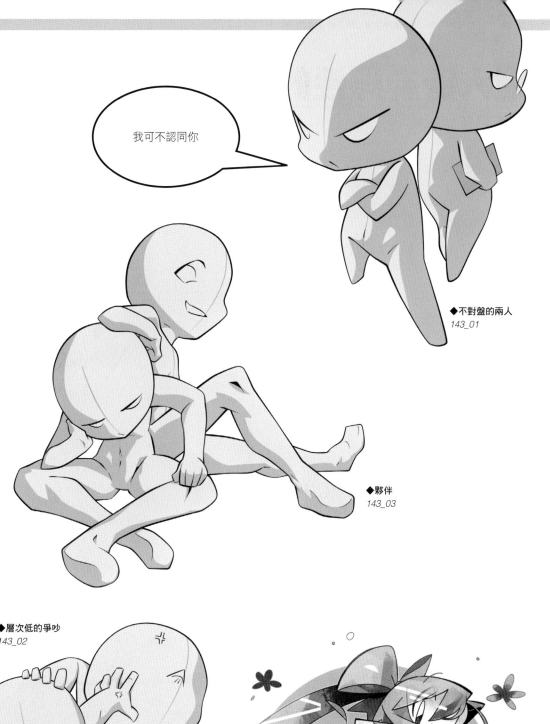

我可不認同你

◆不對盤的兩人
143_01

◆夥伴
143_03

◆層次低的爭吵
143_02

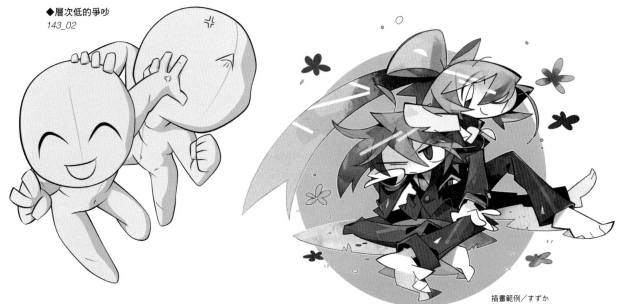

插畫範例／すずか

兩人皆為男性的

招牌動作

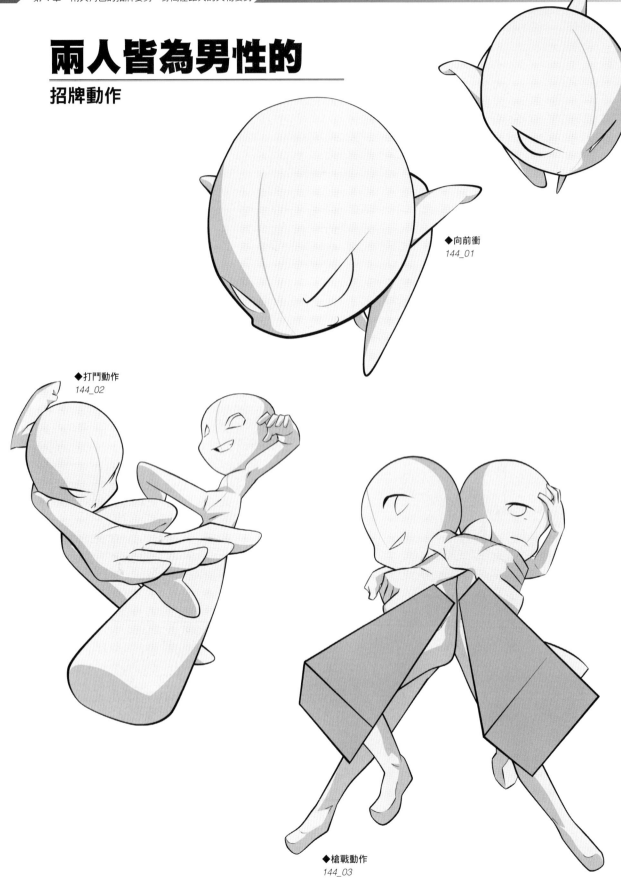

◆向前衝
144_01

◆打鬥動作
144_02

◆槍戰動作
144_03

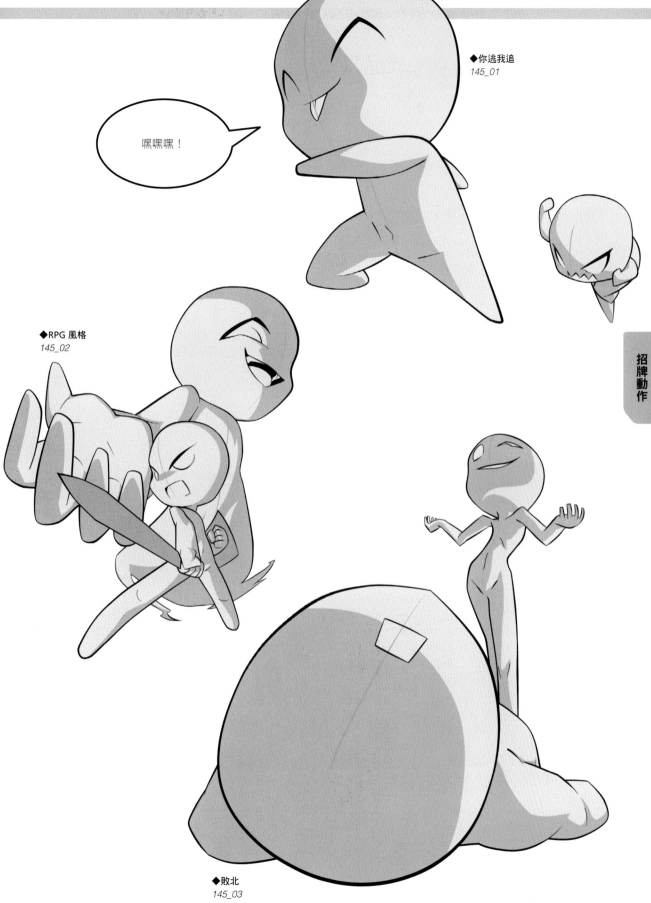

◆你逃我追
145_01

嘿嘿嘿！

◆RPG 風格
145_02

招牌動作

◆敗北
145_03

多彩多姿的
招牌動作

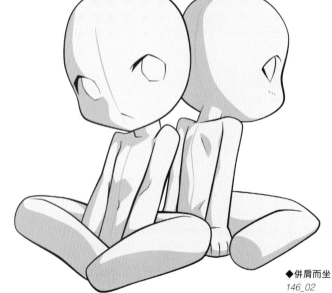

◆從天而降的女主角
146_03

◆我們兩個是好朋友
146_01

◆併肩而坐
146_02

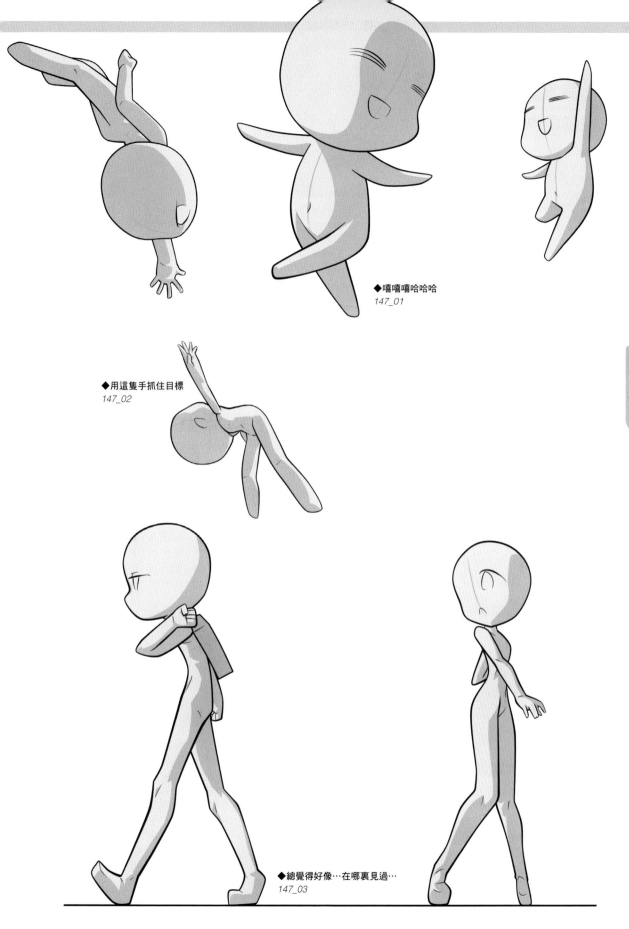

◆嘻嘻嘻哈哈哈
147_01

◆用這隻手抓住目標
147_02

◆總覺得好像…在哪裏見過…
147_03

多彩多姿的
招牌動作

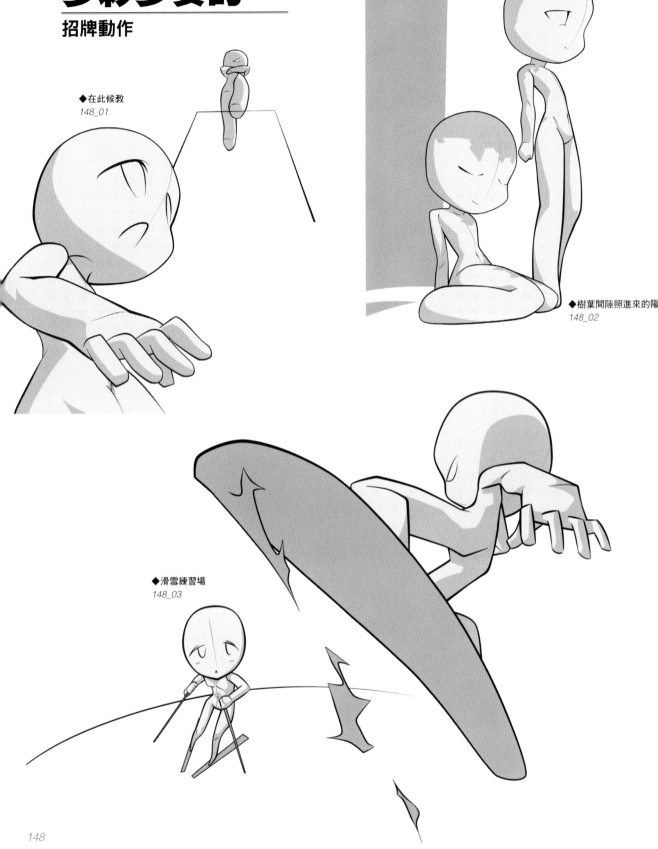

◆在此候教
148_01

◆樹葉間隙照進來的陽
148_02

◆滑雪練習場
148_03

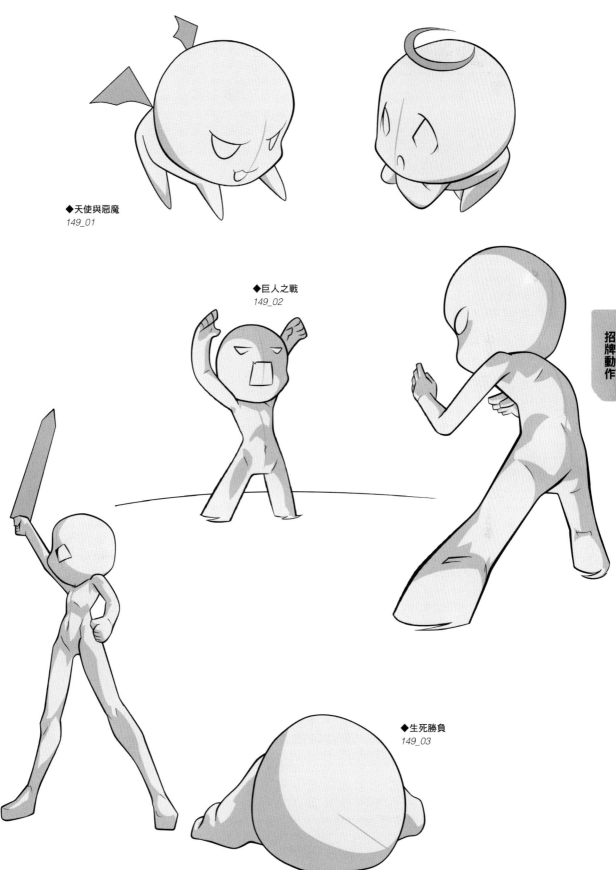

◆天使與惡魔
149_01

◆巨人之戰
149_02

◆生死勝負
149_03

多彩多姿的
招牌動作

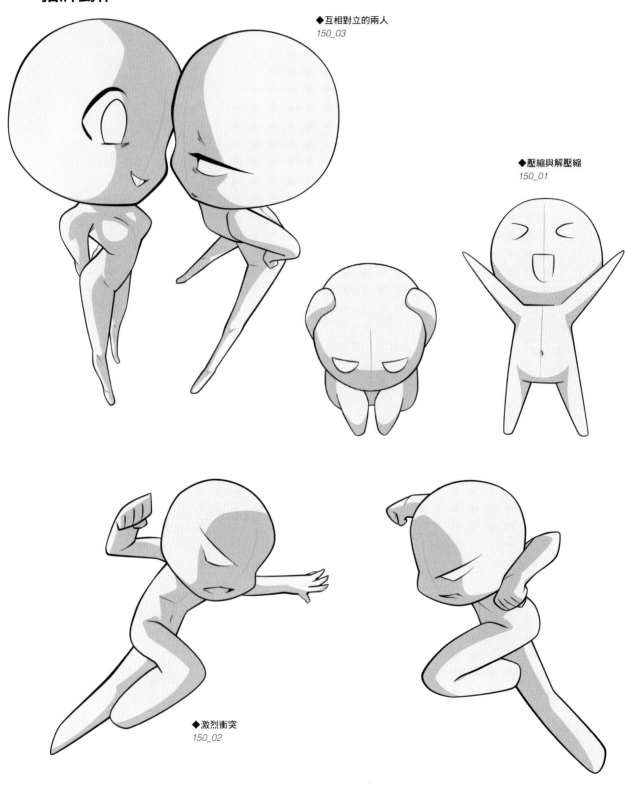

◆互相對立的兩人
150_03

◆壓縮與解壓縮
150_01

◆激烈衝突
150_02

身高差距大的
人物姿勢

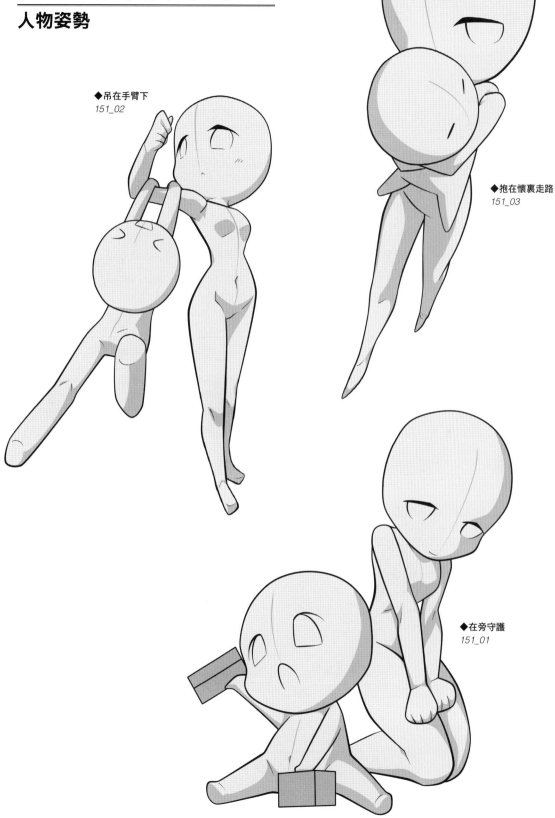

◆吊在手臂下
151_02

◆抱在懷裏走路
151_03

◆在旁守護
151_01

身高差距大的
人物姿勢

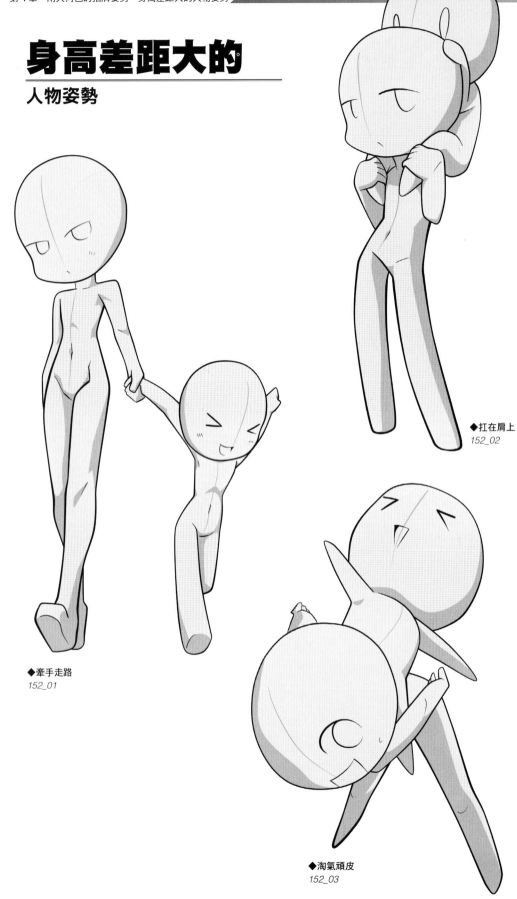

◆扛在肩上
152_02

◆牽手走路
152_01

◆淘氣頑皮
152_03

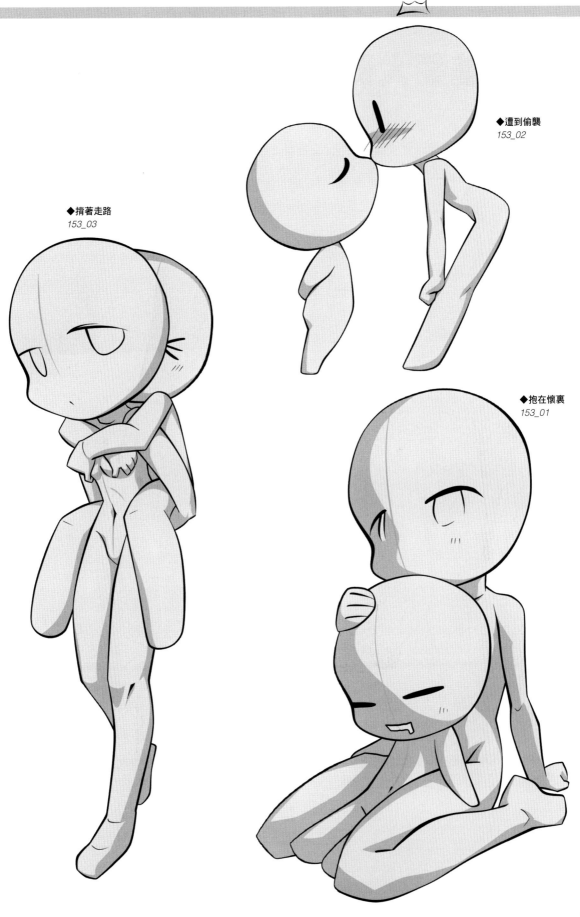

◆遭到偷襲
153_02

◆揹著走路
153_03

◆抱在懷裏
153_01

身高差距大的
人物姿勢

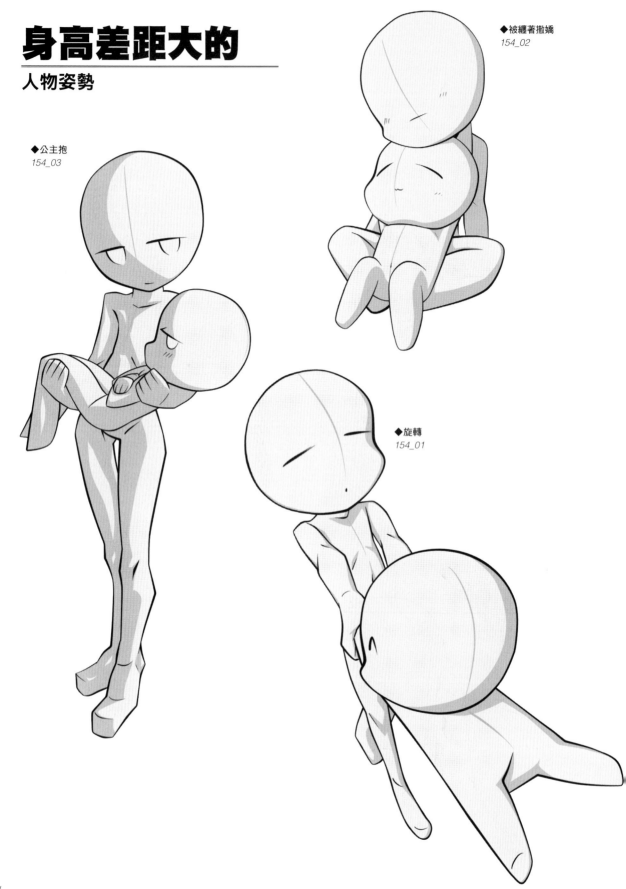

◆被纏著撒嬌
154_02

◆公主抱
154_03

◆旋轉
154_01

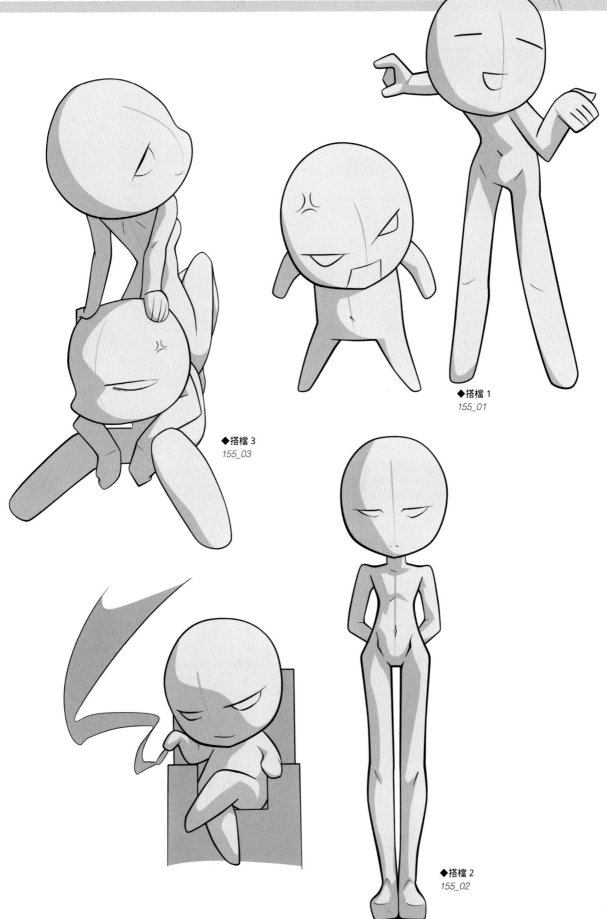

◆搭檔 3
155_03

◆搭檔 1
155_01

◆搭檔 2
155_02

身高差距大的
人物姿勢

◆妖精
156_03

◆抱臂娃娃
156_02

◆巨大的女孩
156_01

範例作品＆心得採訪　✎ エチゴ

──請問你在描繪Ｑ版造形人物時有沒有特別講究的重點？

「除了在人物角色的整體形象之外，包括線條的描繪方式、塗黑的手法等，我都盡量追求「簡略化」。而且還不能只是單純的簡略化，必須要去意識到整體畫面的均衡，所以說Ｑ版造形人物的世界實在很深奧。」

──請給超級Ｑ版造形人物姿勢集一句話。

「刊載在書上的素體種類非常多，每次翻頁都能夠學到很多不同的人物姿勢。還有好幾位畫家的Ｑ版造形人物插畫範例作品也很有參考性。就算使用相同的素體底圖，描繪的人不同，作品也都會具備完全不同的魅力呢！」

──請給繪畫初學者的讀者們一點建議！

「如果完全沒有繪圖經驗的話，可以先從透寫描繪開始，等熟練了之後，再練習臨摹描繪。自己一個人很難想像得到的一些構圖和姿勢的描繪方式，可以一邊參考人物姿勢集一邊研究。另外，我認為找尋有相同「想要畫得更好！」的目標的夥伴也是非常重要的事情。」

Profile

　２０１２ 年開始接受委託製作書籍或ＡＰＰ等使用的插畫。目標是希望描繪的作品都能讓觀眾看了就會有期待興奮的感覺。

http://echigogogo.blog.fc2.com/

所使用的素體

138_02

結語
──來自Yielder〔伊達爾〕的幾句話──

我認為畫畫就應該是一件開心的事情。

這是我的最優先考量。

可是「我想要畫得更好！」

「有什麼方法能夠加強畫技呢！」

當這樣的想法日積月累，漸漸地

「畫畫是一件開心的事情」

這點很容易被忘記了。

當然能夠畫得更好，這是一件很棒的事情。

但我想那不應該是畫畫的「目的」。

畫畫的「目的」是感受其中的樂趣。

去享受、體會將自己喜歡的事物、想要描繪呈現的事物

表達出來的樂趣才對。

本書重視的是

與其「畫得好」，不如「畫得開心」

如果本書對各位享受畫畫的樂趣能夠略有幫助，

那就是我最開心的事情了。

作者介紹

イルダー
Yielder [伊達爾]

信條為「可愛＜帥氣」。針對想要描繪 Q
版造形人物的人開設的講座內容「Q 版人物
素體造形・姿勢集」，在人氣插畫社群網站
「pixiv」的同系列累計點閱人數已突破百萬
人次。

工作人員

●封面設計、排版設計、本文ＤＴＰ
棚澤剛大「Ｍａｎｕｓｃｒｉｐｔ」

●編輯
S.KAWAKAMI

●企劃
谷村康弘「Hobby　Japan」

●折頁・專欄・作品範例
すずか
おさらぎみたま
おいま
ガしガし
ふうらい
SIENｇｒａｙ
LRヒジカタ
湖和川かえる
エチゴ

超級 Q 版造形人物姿勢集：兩人角色篇

作　　者 / 伊達爾
譯　　者 / 楊哲群
發 行 人 / 陳偉祥
發　　行 / 北星圖書事業股份有限公司
地　　址 / 新北市永和區中正路 458 號 B1
電　　話 / 886-2-29229000
傳　　真 / 886-2-29229041
網　　址 / www.nsbooks.com.tw
e-mail / nsbook@nsbooks.com.tw
劃撥帳戶 / 北星文化事業有限公司
劃撥帳號 / 50042987
製版印刷 / 森達製版有限公司
出 版 日 / 2016 年 5 月
I S B N / 978-986-6399-34-3 （平裝附光碟片）
定　　價 / 350 元

スーパーデフォルメポーズ集 ふたり編
©Yielder/ HOBBY JAPAN

國家圖書館出版品預行編目(CIP)資料

超級Q版造形人物姿勢集. 兩人角色篇 / 伊達爾
　著; 楊哲群譯. -- 新北市: 北星圖書, 2016.05
　　面；　公分
　　譯自：スーパーデフォルメポーズ集. ふた
　り編
　　ISBN 978-986-6399-34-3（平裝附光碟片）
　　1. 漫畫 2. 繪畫技法

947.41　　　　　　　　　　　105006669